U0045334

蔣勳 著

破解 竇加
EDGAR DEGAS
Rediscovered by Chiang Hsun

凝視繁華的孤寂者

井水與汪洋

企業界與文化界的匯流

　　天下文化與趨勢科技原是各擅所長，不同領域的兩個企業體，現在因緣際會，要攜手同心搭建一座文化趨勢的橋梁。

　　我曾在天下雜誌、遠見與天下文化任職三年，先後擔任編輯與高希均教授的特助，雖然為時短暫，其正派經營的企業文化，卻對我影響至深。之後我遠走他鄉，與夫婿張明正共創趨勢科技，走遍天涯海角，在防毒軟體的領域中篳路藍縷，自此投身高科技業，無悔無怨，不曾再為其他企業服務過。

　　張明正是電腦科系的專業出身，在資訊軟體界闖天下理所當然，我從小立志學文，好不容易也從中文系畢業了，卻一頭栽進競爭最激烈的高科技業，其實膽戰心虛，只能依憑學文與當編輯的薄弱基礎以補明正之不足，在國際行銷方面勉力而為。出人意料的是，趨勢科技從二○○三年連續三年被國際知名的行銷研究權威Interbrand公司公開評定為「台灣十大國際品牌」的榜首，二○○五年跨入全球百大品牌的門檻，品牌價值超過十億美元，這是無心插柳柳成蔭了。

　　因為明正全力開拓國際業務，與我們一起創業的妹妹怡樺則在產品研發方面才華橫溢，擔任科技長不亦樂乎，於是創業初期我成了「不管部」部長，凡沒人管的其他事都落在我肩上，人事資源便是其中的一項。我非商管出身，不知究理便管理起涵蓋五湖四海各路英雄的人事來，複雜的國情文化讓我時時說之不成理，唯有動之以真情，逐漸摸索出在這個企業中人心最基本的共同渴求，加上明正，怡樺與我的個人風格形成了「改變、創造、溝通」的獨特企業文化，以此治理如今超過四十多個國籍的員工，多年來竟也能行之無礙。二○○二年，哈佛商學院以趨勢科技為個案研究，對我們超越國界的管理文化充滿研究興趣，同年美國《商業週刊》一篇〈超國界管理〉的專文報導中，也以趨勢科技為主要成功案例來探討超國界企業文化的新趨勢。這倒是有心栽花花亦開了！

　　文化開花，品牌成蔭，這兩者之間必然有某種聯繫存在，然而我卻常在內心質疑，企業文化是否只為企業目的而服務，或者也可算人類文明中的一章，能夠發揮對社會的教化功用？它是企業在自家後院掘的井，只能汲取以求自給自足，還是可能與外面的江湖大海連貫成汪洋浩瀚？

　　因為人在江湖，又是變幻莫測的高科技江湖，我只能奮力向前泅泳，無暇多想心中疑惑。直到今年初，明正正式禪讓，怡樺升任執行長，趨勢科技包含六個國籍的十四人高階管理團隊各就各位，我也接著部署交棒，從人資長的權責中解脫，轉任業界首創的文化長一職。

頓然肩頭一轉，眼睛一亮，啊！山不轉路轉，我又回到文化圈了。「行到水窮處，坐看雲起時」，我心中忽有所悟。人類文明從漁獵、畜牧、農業走向工業，如今是經濟掛帥的時代，企業活動當然是整個人類文明中重要的一環，如果企業之中有誠信，有文化，有一股向善的動力，自然牽動社會各個階層，企業文化不應只是自家後院的孤井而已。如果文化界不吝於傾注，而企業界不吝於回饋，則泉井江河共同匯成大海汪洋，豈不能創造文化新趨勢？

　　我不禁笑了，原來過去種種「劫難」都只為成就今日的文化回饋。我因學文而能挹注企業成長，因企業資源而能反哺文化；如果能夠引精英的文化清泉以灌溉企業的創意園地，豈非善善循環而能生生不息嗎？

　　於是，我回到唯一曾經服務過的出版公司，向高希均教授、王力行發行人謀求一個無償的總編輯職位，但願結合兩家企業的經濟文化力量，搭一座堅實的橋梁，懇求兩岸文化大師如白先勇、余秋雨、蔣勳等老師傾囊相授，讓企業人、學生以至天下人都得以汲取他們豐富的文化內涵，灌溉每個人的心田，也把江河大海引入企業文化的泉井之中，讓創意源源不絕，湧流入海，汪洋因此也能澄藍透澈！

　　這便是「文化趨勢」書系的出版緣起，但願企業界與文化界互通有無，共同鼓勵創造型的文化新趨勢。

陳怡蓁

二〇〇五年十月二十六日，寫於波士頓雨中

竇加：凝視繁華的孤寂者

二〇一四年是竇加誕生一百八十年紀念。從二〇一〇年以後，全世界重要的美術館都陸續籌備竇加的展覽，從不同角度呈現和探討竇加這位畫家的重要性。

二〇一二年夏天我在巴黎奧賽美術館看了他後期「裸女」主題的大展，這個展覽「Degas and the Nude」是奧賽與美國波士頓美術館聯合籌畫，集中探討竇加在女性裸體主題顛覆性的革命。

二〇一四年五月，美國首府華盛頓國家畫廊推出「竇加－卡莎特」大展（Degas / Cassatt），這個展覽從五月展到十月，橫跨五月二十二日卡莎特的生日，和竇加七月十九日的生日。卡莎特生在一八四四年，也是一百七十年誕辰紀念。竇加一生未婚，唯一交往密切的女性就是這位美國畫家卡莎特，因此，從美國的立場來看，把為竇加慶生的世界性意義，連接起美國本土的畫家卡莎特，當然更適合美國國家畫廊強調在地身分的角色導向。

二〇一四年一月開始，日本也推出相關竇加的展覽。日本起步早，早在一九一〇年前後已經有歐洲當代作品的收藏，當時船業鉅子松方幸次郎收藏竇加畫的「馬奈夫婦肖像」，目前是北九州市立美術館的重要藏品。這件作品因為當年被馬奈割破，引發眾說紛紜的議論，NHK國家電視因此製播了有關這件作品多方面的討論。

台灣在全世界的「竇加慶生」活動裡好像缺席了，連美術教育界對竇加也十分陌生。

亞洲大學現代美術館收藏有七十四件竇加的銅雕作品，這些銅雕原來是竇加生前為了研究「馬」、「芭蕾」、「裸女」的形體，用石膏捏塑的實驗性作品。竇加生前沒有展出，在他一九一七年逝世以後，石膏原模保存不易，在一九二一至二二年間，陸續被翻鑄成銅雕。許多美術館也都保有這一套作品，做為對竇加實驗性雕塑的了解。

有點希望台灣可以與世界同步吧，因此開始撰寫這本《破解竇加》。

竇加，對一般大眾而言，最熟悉的就是他芭蕾舞主題的系列。但是竇加創作的面向十分寬廣，他的作品涵蓋好幾個不同主題，這本書從他最早的自畫像和家族肖像談起，探索竇加的貴族出身，以及他扎實嚴格的古典人文背景。

他的「祖父像」、「貝列里伯爵家族肖像」都是他父系家族的尋根，也是他展現古典繪畫基本功的作品。

從貴族出身，竇加卻沒有被貴族的身分框架局限。竇加在一八六二年前後認識馬奈，受到現代美學啟發，從貴族的古典世界走出來，面向正在變化的工業革命城市，城市的中產階級，城市的賽馬賭博，城市的歌劇院與芭蕾舞，城市的咖啡廳，咖啡廳角落孤獨落寞的女性，竇加看到了新興城市的熱鬧繁華，也透視到繁華背後人與人疏離的孤寂與荒涼。

竇加比同時代的畫家都更具深沉的思考性，因此沒有停留在五光十色的繁華表層，他的畫筆總是透視到更內在的人性。

在一個擠滿芸芸眾生的城市，竇加同時看到了繁華，也看到了荒涼，看到了熱鬧，也看到了孤寂。

他從貴族的家庭出走，接觸到母系家族美國路易斯安那州紐奧良豪宅，舅舅繆松忙碌於棉花交易市場，竇加因此畫下了最早資本主義的市場景況。他的父親、弟弟都活躍於金融銀行業，竇加也幾乎是少有的一位畫家，涉足股票市場，畫下了當時猶太商人操控的股票交易炒作。

竇加的繪畫，像是一個時代橫剖面的縮影，貴族、中產階級、金融業、股票、棉花交易、賽馬、芭蕾表演，全部成為他的繪畫主題。包括他和卡莎特交往的十年，因為陪女伴挑選時尚品牌的衣服帽子，竇加有機會長時間觀察都會女性時尚的主題，留下了一個時代流行文化的面貌。

不只如此，走出貴族養尊處優的優雅驕矜，竇加在巴黎這繁華城市也看到了擠在邊緣辛苦求生存的勞動者，他畫了一系列當時被壓在社會底層的洗衣女工。這些工作時間長達十幾小時，沒有任何福利保障的女工，疲憊、睏倦，一面熨燙衣物，一面打呵欠，她們卑微辛酸的生活也都記錄在竇加的畫中。

竇加看到的不只是社會底層的洗衣女工的辛苦，他逐漸也轉向了世俗還沒有人揭發的性產業中妓院的女性生活。他和文學上的莫泊桑一樣，用顛覆世俗歧視的角度，重新檢視女性用自己身體做交易的事實。

竇加後期許多女性裸體，因此遠遠不同於傳統學院模特兒的優雅、美麗，他大膽畫出在私密空間擦拭下體、胳肢窩、腳趾的各種女性動作，這些不預期被別人看到，不預期要取悅他人的身體，不優雅，不美，可是，是不是更真實的身體？

竇加是顛覆者、革命者，他提出一連串對生命的詢問，不滿足歷史總在原地踏步。

竇加一直是難以歸類的畫家，他參加印象派，他又說：我不是印象派。

僅僅從美術畫派看竇加，或許不容易看清楚；竇加關心人，「人」才是他的永恆主題，貴族、芭蕾舞者、洗衣女工、妓女──芸芸眾生，回到「人」的原點，都是竇加筆下關心的對象吧。

亞洲大學籌辦竇加大展，展出七十四件銅雕，展出「十四歲小舞者」，也商借了北九州竇加畫的「馬奈夫婦肖像」二〇一五年六月在台中展出，台灣在全世界為竇加慶生的同時，也有了參與的機會。

僅以此書為竇加慶生，也向竇加致敬。

蔣勳

二〇一四年十月八日　寒露過一日　於八里淡水河邊

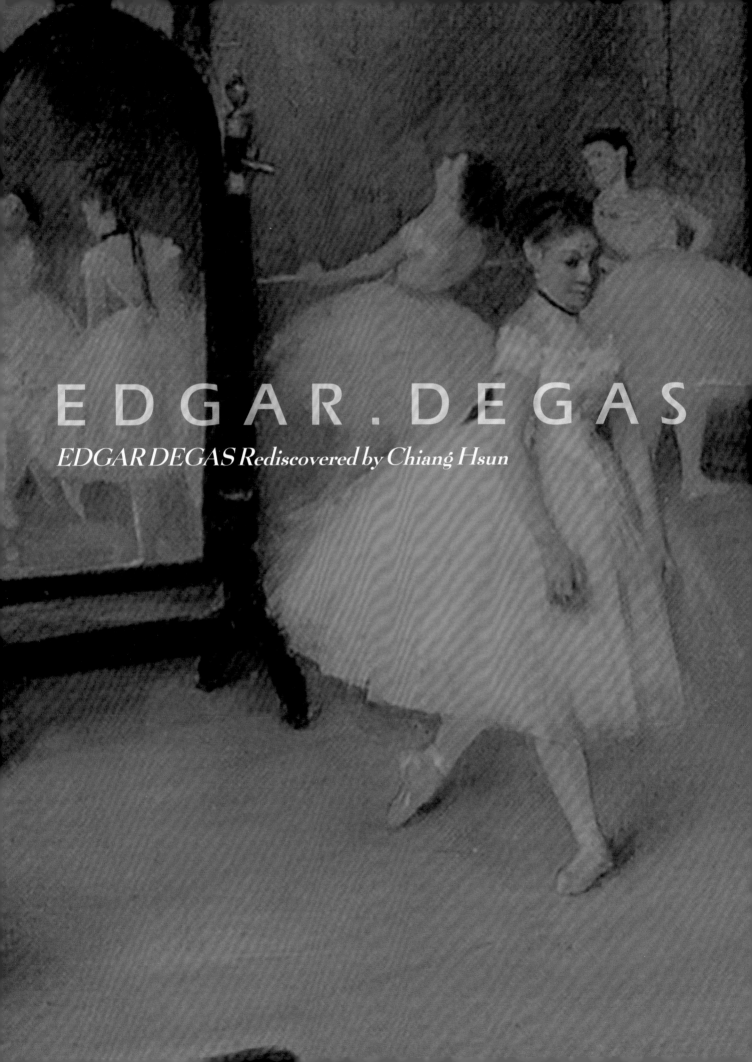

EDGAR.DEGAS

EDGAR DEGAS Rediscovered by Chiang Hsun

EDGAR.DEGAS

EDGAR DEGAS

Rediscovered by

Chiang Hsun

第一部
EDGAR DEGAS Rediscovered

by Chiang Hsun

竇加Puzzles
之謎

1.
一張割破的畫

竇加畫過馬奈和夫人蘇珊,記錄了兩個大畫家的親密關係,
但是畫面後來被割裂了,馬奈夫人蘇珊的部分完全被扯掉,不見了。
畫是馬奈割的,
如此暴烈的舉動,
如此對待畫面中自己的妻子,為什麼?
竇加反應如何?
兩人因此決裂嗎?
一連串問題,都因為這張畫,成為藝術史的謎團。

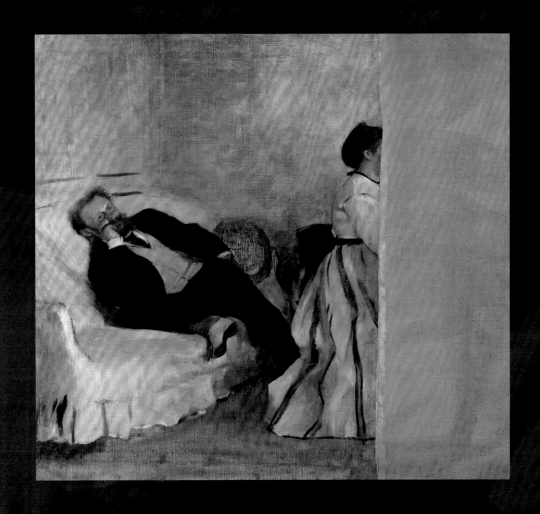

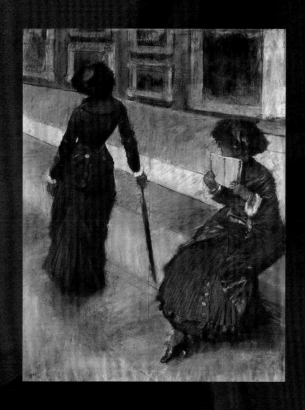

3.
竇加與卡莎特

竇加與卡莎特曾經交往頻繁，互動密切，創作上彼此的影響如此明顯。
竇加帶領卡莎特學習做金屬版畫，卡莎特讚美竇加的粉彩作品，
也因此使竇加創作更多色彩繽紛的粉彩畫。
竇加也常陪伴卡莎特看羅浮宮，聽音樂會，出入服飾店，
看卡莎特挑選帽子……
但竇加畫裡的卡莎特幾乎都是背面，
這與一般戀愛中的畫家處理自己愛人的方式十分不同。
唯一一幅沒有完成的肖像，
卡莎特後來還表示：「不希望有人知道擺姿勢讓竇加畫。」
兩人都一直保持單身未婚，
是什麼原因，使他們是愛人，是師生，是知己，
像朋友，卻又如同陌生人？

4.
芭蕾與同情

竇加最著名的芭蕾舞主題他大概畫了一、二十年，
竇加的筆下，芭蕾不再只是一種「表演」，
他逐漸觀察到圍繞芭蕾的活動形成的特殊城市風景。
一名女性陪伴舞者，坐在教室外的板凳上，
你能從舞者的動作看見什麼嗎？
另一幅「芭蕾排演」，
除了排練老師、總監、樂團指揮認真介入，
你能看出畫面上舞者按摩肩頸、伸懶腰、繫鞋帶的動作嗎？
竇加想要說什麼？

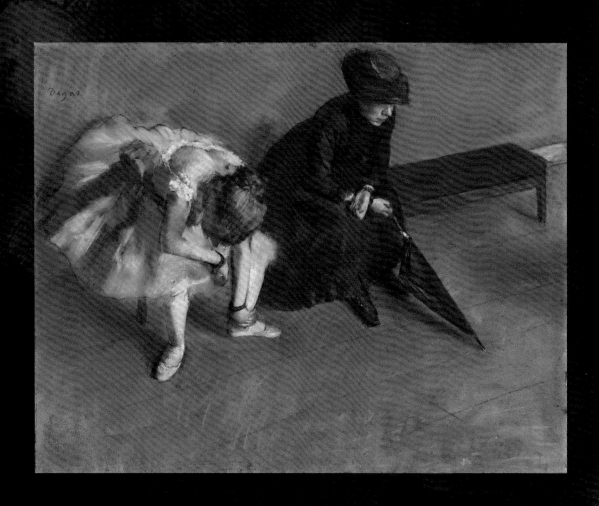

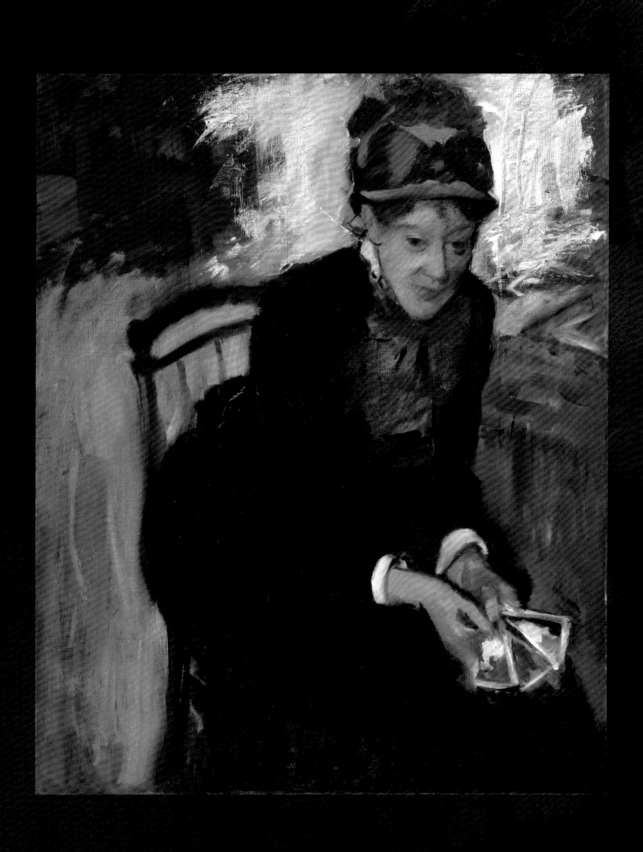

2.
未完成的傑作

這張畫竇加一輩子沒有完成，卻一直留在身邊，直到他去世。
一位少女的身體伸手、向前傾，彷彿挑戰對方，
一位少男的身體向上伸展拉長雙手，像是備戰，像是蓄勢待發……
為什麼竇加對這件作品如此鍾愛？
為什麼是傑作中的傑作？

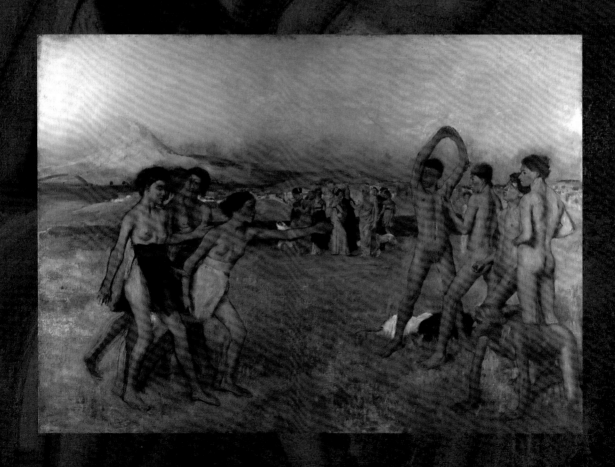

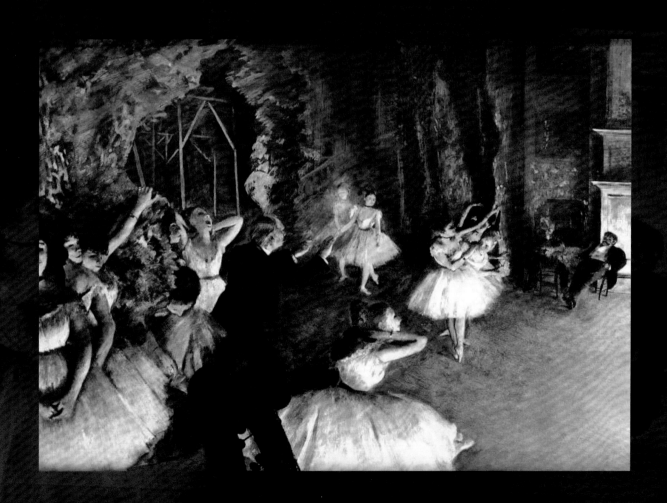

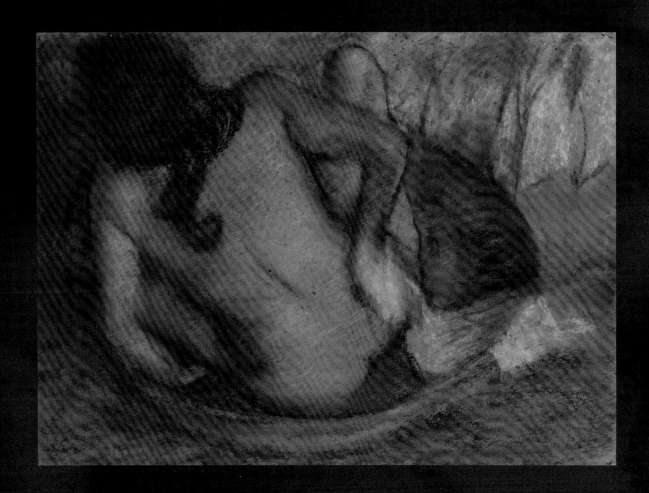

5.
私密裸體

在女性裸體畫系列裡，竇加開創了不同於歐洲傳統美學的身體符號。
大膽、粗野、鄙俗，真實到令人瞠目結舌的女性裸體，
畫的是在完全個人私密空間的動作，
讓習慣享受女性裸體藝術唯美的群眾大吃一驚。
出身於高貴的貴族富商世家，終身不娶，孤獨的竇加，對人充滿了潔癖，
是什麼原因，
讓竇加如此深沉地凝視著這些女性肉體，
不斷觀察，不斷速寫，不斷記錄？
他如何尋找到這樣的題材？
如何說服對方讓他看這樣的動作？
他是在思考：女性裸體一定「唯美」嗎？

EDGAR.DEGAS

EDGAR DEGAS Rediscovered by Chiang Hsun

第二部
EDGAR DEGAS Rediscovered
by Chiang Hsun

破解竇加
EDGAR DEGAS

第一章 竇加（**Edgar Degas 1834－1917**）

　　一直很想談一談竇加。在文化趨勢的「破解系列」裡，談過文藝復興的達文西、米開朗基羅，談過印象派的莫內，後期印象派的梵谷、高更。大多是把個別畫家放進一個時代或流派裡討論。為方便起見，創作者當然可以做時代分類、派別分類。但也必須注意到：每一個創作者，應該做為獨立的個體來看待，個性特別強的創作者，也常常有不容易分類的特質。例如竇加，在藝術史上，剛好就是一個流派分類上的難題。

　　一般的畫派歸類，都理所當然，把竇加放在「印象派」。然而，有趣的是，竇加始終不承認自己是印象派。即使為了釐清個人與畫派歸類的問題，讓喜愛美術的讀者注意黑白分明的流派標籤，不一定適合每一位創作者，都應該談一談竇加了。

　　許多藝術創作者，忠實於自己內在的感覺，並不隨意趨附一個畫派。當然也更不會隨波逐流，為某種流派的教條服務。

　　藝術創作裡的孤獨性，藝術創作裡保有的純粹自我，都異常珍貴。在人云亦云的一窩蜂潮流裡，竇加始終保持他的孤獨，甚至與原來流派裡的同伴意見相反，也絕不隨便妥協。這種個人品格上的孤獨，這種美學堅持上的孤獨，都異常難能可貴。台灣不是一個容易保有個人「孤獨」的環境，向讀者介紹這位特立獨行的創作者竇加，或許不只是希望跟大眾一起思考他的藝術，其實更是希望我們的島嶼，在「繁華」「熱鬧」之餘，可以沉靜下來，認識一個生命如此「孤寂」的意義吧。

　　藝術史的不同分期，分不同流派，有助於了解一個創作者和他的時代環境的背景關係。但是，我們的矛盾是：一旦有了「流派」的歸類，很容易就替一個創作者貼上了固定的標籤，例如：莫內常被稱為是印象派的命名者，的確，是因為莫內一八七四年展出的一張畫作「印象－日出」，產生了歷史上重要的一個繪畫流派——印象派（**Impressionism**），把莫內和印象派連接在一起，是一種歸類的簡便方式。

　　有許多畫家可以歸類在印象派。一八七四年前後，也的確有一群年輕創作者，對抗當時的學院美術，對抗官方的主流繪畫評審制度，試圖為新來臨的工業革命、城市文明找到全新的美學價值。

　　印象派的主流畫家，莫內一八四〇年生、雷諾瓦一八四一年生、希斯里一八三九年生、莫里索一八四一年生、塞尚一八三九年生——這一群大約都出生於一八四〇年前後的創作者，在一八七四年前後，三十幾歲，正當盛年，他們坐著工業革命帶來的最初的交通工具——火車，走向海濱、走向戶外，沿著塞納河尋找大自然裡的跳躍明亮的光，尋找自然光線裡瞬息萬變的色彩。他們宣告了一個新時代的來臨，機械、工業、商業貿易，快速改變了傳統的生活方式，城市人口暴增，城市從傳統市鎮轉變為「大都會」（**Metropolitan**），像巴黎，一八五〇年前後經過全新的改變，大都會的衣食住行都發生天翻地覆的變化，全新的建築、交通、社交、時尚、娛樂，取代了原有單調而沉重的手工業市鎮和簡陋的農村生活。

米勒畫「拾穗」「晚禱」是在一八六〇年代歌頌農村、歌頌勞動，歌頌土地的「拾穗」「晚禱」，是對傳統農業信仰最後的致敬。但是，無論如何莊嚴，無論如何留戀，傳統農業勞動，已經是最後的一瞥了。「晚禱」的夕陽餘暉終將褪淡消逝，教堂晚鐘飄散。二十年後，大地上亮起來的就是印象派的「日出」，以全新的璀璨曙光向世界昭告新美學的來臨。

　　莫內是吹響印象派號角的號手，一群年齡相近，志趣相投的創作者，聚集在一起，要為自己的時代發聲高歌了。

　　在一八七四年印象派的團體中，為了對抗強大的學院保守主流，也刻意強調一種新美術的創作姿態，如：不用黑色，在自然光裡觀察色彩──凡是美術運動，大抵都會有宣言、有宗旨、有共同創作的理念或標的。為了團結對抗保守派，「宣言」也容易變成不容質疑的「教條」。

　　因此印象派成立了，印象派也成了一種標籤。

　　凡是和莫內等人理念相近的創作者都被貼上印象派的標籤，凡是參加了一八七四年的一次印象派大展的畫家，也都被貼上了印象派的標籤。

　　於是，竇加被貼上了印象派畫家的標籤，因為他參加的一八七四年的印象派的一次大展，因為他與印象派往來密切，也與印象派許多畫家的創作理念近似。

　　但是，竇加一生，極力否認自己是印象派。他不願意被貼上標籤，他害怕被貼上標籤，他一定常常想：一個好的創作者，會輕易被別人貼上標籤嗎？如果不得已要被貼上標籤，竇加寧可選擇較為平實的「寫實主義」，他說：我是「寫實主義」。

　　在藝術史的歸類、分期之外，也許竇加提醒我們，永遠要回到創作的原點，創作的原點永遠是「人」，是創作者「自己」，好的創作者，不可能輕易被歸類，也不會輕易被歸類。

　　所以，竇加的討論應該從「不是印象派的印象派」開始吧。

不是印象派的印象派

　　因為參加過一八七四年第一次印象派的展覽，竇加一直被貼上了印象派畫家的標籤，也使他一生都在努力否認自己是印象派。

　　究竟如何看待竇加與印象派的關係？先談一談他們年齡的差距。

　　莫內、雷諾瓦、希斯里等一般人認為最典型的印象派畫家，大約都生在一八四〇年，年齡相差不到一兩年，莫內是一八四〇，雷諾瓦是一八四一，印象派運動發生時他們大多都剛過三十歲，竇加在印象派畫家中顯然年紀比較大，他生在一八三四年，一八七四年第一次印象派大展，他剛好過了四十歲。

　　對莫內、雷諾瓦而言，他們幾乎是和巴黎的工業化、商業化一起成長的一代。他們全心擁抱新來臨的巴黎城市文明。然而竇加不同，竇加也抨擊當時國家官方美術的保守，反對學院藝術僵化不面對現實的態度。他熱情支持、投入年輕一代對抗主流美術霸道的壟斷。但是，他對傳統學院美術優秀的技法，

深廣的人文涵養，沉潛內斂的美學品質，都下過長時間很深的功夫，他也深知傳統的可貴。一八五〇年代以前，竇加所受的訓練，幾乎都是文藝復興以來歐洲學院古典傳統的基本功。他早期的自畫像，他早期的幾件人物肖像，傳統的訓練一絲不苟。這些扎實的傳統訓練，使他在四十歲時，看到年輕一代狂熱的反學院運動，自己能有一個持平而不偏激的態度，一方面鼓勵、贊成、甚至親身參與年輕人的新美術運動；但是，另一方面，他也保留自己做為一個好創作者獨立思考的能力，不會一窩蜂趨附於運動的宣言，失去了自己創作上的獨特性。

要分辨竇加與當時印象派的不同，從作品上來看，其實是很容易發現的。

第一、印象派宣稱「外光畫派」，認為必須在戶外自然光下創作，捕捉瞬息萬變的光與色彩。但是，竇加長時間關注劇場中的光線，芭蕾舞、馬戲團、歌劇院、小酒館，這些城市新興的休閒娛樂場所，光線是人工設計的照明，尤其是舞台的燈光，為了創造戲劇性效果，燈光的照明和自然光的狀態剛好相反，但也充滿視覺魅力。

竇加長時間坐在劇院中，從排演到正式演出，他也快速捕捉劇院裡光的明暗變化。戲劇性、誇張的光的變滅，光在表演者身上的閃耀與消失，光在一個人體上產生的雕塑性，包括觀眾視覺在舞台光裡產生的特殊記憶，竇加一一觀察到了，一一記錄了下來，一一成為他作品裡迷人的閃爍，像寶石一樣的光。尤其在他的粉彩畫中，光與色彩交融如繽紛的彩蝶羽翼，那種細膩的舞台光的觀察，絕不遜色於一般印象派畫家筆下的自然光。印象派如果給自己貼上標籤，只局限在觀察自然光，只局限在戶外光的色彩追求，這個畫派就不會產生像竇加這樣豐富而細膩的劇場光線的觀察者。

劇場舞蹈的作品，占竇加一生作品一半以上，這些「非戶外光」、「非自然光」的觀察成就，與印象派的運動無關，竇加自然應該拒絕被貼上印象派的標籤。

第二、印象派強調自然光的光譜裡不存在黑色，因此不贊成使用黑色。但是竇加承襲古典傳統，作品中大量使用黑色，黑色的層次如此豐富，黑色與光的互動如此迷離，竇加不會因為「教條」，就蒙蔽了自己視覺上的觀察，他的作品裡大量使用「黑」，這也使他與一般印象派畫家有了基本美學上的歧異。

自畫像

我們可以先從竇加的早期自畫像開始，熟悉他最初的美學基礎訓練。這些早期自畫像，清楚看到一個初學者對自己的期許，那個年代，城市新興工商業才剛剛萌芽，竇加嚮往文藝復興的古典，臨摹很多前代大師名作，也期許自己做一名「歷史畫家」。

竇加一八五五年，二十一歲，在鏡子裡凝視自己，畫了一張自畫像，這件自畫像裡，明顯看到他古典繪畫的扎實訓練。深黑褐色背景，人像四分之三側面，凝視畫外的眼神，雙手擺置的方式，手肘與桌面的關係，背景的氛圍，都使人想到文藝復興時代的古典大師，想到拉斐爾，想到提香（Titian），想到杜勒（Dürer），顯然，竇加最初的訓練是文藝復興以來的古典傳統。他忠實於物象的觀察，試圖在畫面凝聚時間的永恆性，建立畫面的莊嚴性與不朽價值。這種美學信仰，正好與印象派相反，印象派試圖在自然裡捕捉瞬間的、剎那的光，物象被光解體，自然光才是真正的主角。

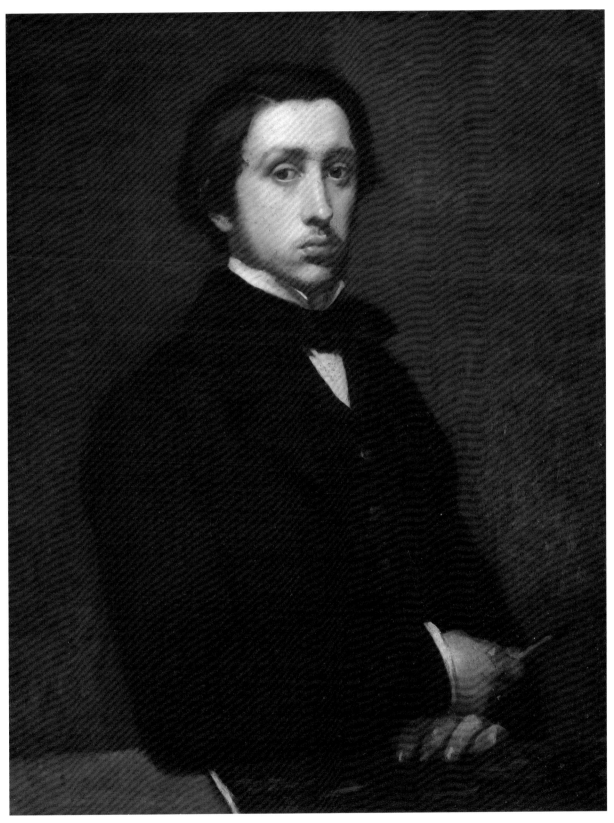

自畫像　1855　奧賽美術館

文藝復興建立的古典繪畫傳統，通常以黑色和黑褐色打底，逐漸堆疊出明暗亮度，這件肖像畫裡用了大量的黑色，使畫面沉穩高貴，也以黑色襯托出人物臉部的明亮度。

二十一歲，竇加青春、優雅、端莊，他出身於富貴的貴族銀行金融世家，衣食無虞。他年輕充滿夢想的藝術追求裡，沒有落魄、潦倒，沒有物質窘困的哀傷，然而，這幅自畫像裡，他的青春仍然彷彿凝視著不可解的孤寂。竇加從極年輕開始，作品裡就透露著孤獨感，彷彿穿透了世間的眼前繁華，使他過早地看到了生命徹底本質上的虛無與孤寂。

印象派的莫內與雷諾瓦，基本上都是明亮的、愉悅的，畫面明度與彩度都高，也一貫著輕盈享樂的調性。

竇加卻是沉重的、古典的、莊嚴的，他的美學正好與印象派的「輕盈」相反。他彷彿希望看到生命更深處，不只是表層的繁華，而是透視到更內在的心靈上的荒涼。這些特殊的美學品質，使他是印象派，又不同於印象派。

破解竇加，必須首先拿掉太容易表面化、概念化的標籤。

另一張自畫像創作於同一年，現藏紐約大都會美術館，沒有前一件自畫像那麼正式。穿著比較隨意的畫家休閒或工作時的衣裝，鬆開領口，然而仍然看到年輕的竇加在臉上流露的特別早熟而沉重的表情，高而寬坦明亮的額頭，帶著深沉思考的冷靜眼神，帶著透視物質內在的清明靈性的眼神，彷彿帶著洞穿繁華虛幻假象的能力，使如此煥發青春氣息的自畫像裡卻籠罩著不可解的悲憫與憂愁。

竇加在自畫像裡摸索著自我，生命何去何從，他彷彿有許多詢問，許多質疑。

他從自畫像開始，一步一步進入家族歷史的肖像——逃亡義大利的貴族祖父，金融鉅子的父親，來自美國紐奧良殖民後代的母親，嫁給拿坡里伯爵的姑姑，嫁給公爵的妹妹，經營棉花產業的南美混血舅舅——如此複雜的家世，竇加開始畫起家族肖像，一點一點，摸索起自己貴族身世盤根錯節的家族血緣。

如他自己所言，他的確是一位「寫實主義者」，他的自畫像和家族肖像構成他早期作品的美學基礎，他當時說：想做一名「歷史畫家」。他關心「歷史」，關心家族血緣和文化的傳承，關心傳統在一個個人身上積澱的力量，這些，都使他與一般的印象派畫家有了基本的區隔。

竇加在幾件自畫像裡都有深沉的眼神描繪，凝視那些眼神，彷彿可以透視到畫家的內心世界，冷靜、不煽動情緒，長時間的凝視，可以透過凝視（contemplation），把外在的「看」轉成內在的「沉思」。

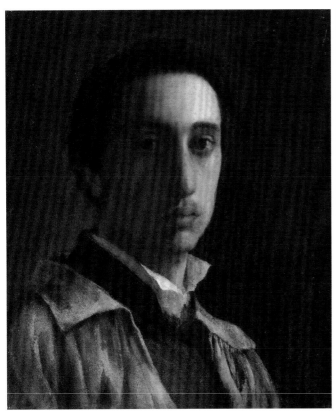

寶加的傳統訓練使他不同於當時印象派的「看」，印象派要看的是表象的浮華，寶加卻要不斷向內的透視，他無法滿足外在表象的「看」。他的「看」，更多是向內的自我透視與探索，因此，他也是那一時代少有的。孤獨者對生命有深層思考，他的創作，除了美術，或許有更多哲學沉思的意義吧。

他的自畫像，他的家族畫像，都透露了他血緣中貴族的本質——貴氣、優雅、自信，卻也帶著從高不可攀的角度俯瞰人世繁華的一些落寞、感傷與寂寞。

既是貴族，又潛藏著叛逆、顛覆自己貴族身分的強烈意識，寶加因此形成自己獨特的美學氣質。

（左）**自畫像**
1855-56　紐約大都會美術館

（右）**自畫像**
1856-57　華盛頓國家畫廊

第二章 竇加家族畫像

許多人把竇加歸類為「印象派」畫家，但他一直否認自己是印象派。

他一生在孤獨中創作，既參加印象派活動，又否認自己是印象派。他讓喜歡歸類的評論家頭痛不已，但他始終就是他自己，不願意在自己身上貼團體派別的標籤。

竇加早期的繪畫（一八五五—七○）作品，極重要的主題，幾乎全部圍繞著自己和自己家族的成員肖像。

二十歲上下這一段時間，他放棄了家人希望他念的法律，進入巴黎藝術學院學畫，和安格爾（Ingres）的弟子學畫，也受到新古典大師安格爾親自指點。從最基本的素描訓練開始，竇加認識到學院美術繼承的歐洲優秀的人文傳統，認識到素描做為繪畫觀察的基礎的重要性，這些訓練都對他一生發生了重大的影響。

因此，即使到了一八七○年代以後，他背離傳統，參加了印象派反官方美展、反學院派的運動，但是，終其一生，竇加在創作上保持著清醒、獨立思考、創新卻又不完全否定傳統的態度。這些不願意輕易服膺團體「教條」的態度，都使他和印象派的主要成員，像莫內或雷諾瓦，保持若即若離的關係，甚至從理念相同、相近的盟友，最後轉變成絕交的關係。

許多人認為竇加個性孤僻自負，難以與人相處，但是，他內在的孤獨感，他內在複雜的身世背景，或許並沒有太多人能夠理解。

出身貴族世家，竇加看盡了繁華，最終，他背叛了自己的貴族血緣，凝視繁華如過眼雲煙，無比孤寂。

竇加的自畫像和家族肖像畫，是他青年時期摸索自我的一系列重要功課，也是一般人進入他內心世界的重要關鍵吧。

印象派的莫內與雷諾瓦，歌頌新城市工業文明，乘坐火車，走向雲淡風輕的大自然，陽光亮麗，畫面上因此都是明亮的，愉悅的。畫面明度與彩度很高，一貫的輕盈享樂的調性，像小步舞曲，溫暖而可愛，最受大眾喜愛，也適合中產階級的家庭裝飾，沒有太嚴肅沉重的情緒。

竇加和印象派不同，他常常是沉重的、古典的、莊嚴的，追求著永恆的信仰。因此，竇加的美學，正好與印象派的「輕盈」相反。他彷彿總是希望看到生命的更深處，穿透物象表層的繁華閃爍，透視到物質更內在、更本質上的荒蕪，也正是他特殊的心靈上存在的荒涼之感，使他「輕盈」不起來吧？這些特殊的美學品質，使他好像是印象派，又本質上不同於印象派。因此破解竇加，必須首先拿掉太容易表面化、概念化印象派的標籤，回到他的作品來做探討。

竇加的家族尋根

竇加的家族畫像中，最值得注意的一幅，是他畫的祖父像。

竇加的祖父希烈‧德‧加斯（Hilaire de Gas），姓氏「德—加斯」，保留著歐洲貴族封地或封爵的傳統。

竇加原來的全名──（Hilaire-Germain-Edgar De Gas），繼承了祖父（Hilaire）的名字，但他後來把貴族封號的「De Gas」姓氏，改變為一般平民姓氏的「Degas」。去除自己姓名裡貴族頭銜的顯赫、炫耀與張揚，竇加必然是有意要拿掉自己身上的貴族標記。告別自己家世裡貴族的榮耀輝煌記憶，是否意味著他想要用更庶民百姓的「肉眼」平等觀看人間？

一八五七年，竇加二十三歲，他的祖父應該已經過七十高齡。竇加凝視著祖父，彷彿為自己身上的貴族基因尋根，他這時從法律改習繪畫，希望做一個歷史畫家，他說的「歷史」，或許首先就是自己家族的故事吧。

竇加的祖父大約生於一七六〇年代末，二十歲出頭，剛好遇到一七八九年法國大革命，貴族都送上了斷頭台，希烈只有選擇逃亡一途。希烈祖父在一七九〇年逃亡義大利，娶了托斯坎（Tuscan）的女子費帕（Giovanna Aurora Feppa）為妻。竇加的家族基因裡多了義大利的血液，法蘭西與義大利的混合，構成他父系家族的傳統。

雖然流亡異國，希烈祖父仍然維持著貴族的生活，他有七名子女，大多在他的安排下與貴族聯姻，長女羅斯（Rose）嫁給莫比里公爵（Giuseppe Morbilli），另外一個女兒勞拉（Clotilde Laura）嫁給拿坡里（Napoli）貝列里（Bellelli）伯爵。

這樣的貴族聯姻一直延續到竇加的姊妹一代，使這個家族一度在義大利南部的拿坡里擁有城堡宮殿式的豪華莊園（Palazzod'o Gasso）。

竇加從小是在這樣貴族的記憶裡長大的，這些或榮耀輝煌，或頹廢敗落的記憶，交錯著，使他驕傲自負，也或許使他孤寂頹廢。

整個十九世紀，法國經歷著帝制與共和政體的交替鬥爭，莫內、雷諾瓦都是巴黎以外偏遠小鎮低卑貧窮家庭出身的畫家，他們在政治意識上自然都選擇認同「共和」，攻擊貴族財富權力的壟斷，鄙夷貴族的虛偽保守，因此傾全力摧毀舊有的美學體制。然而，竇加身體裡潛藏著貴族的基因，即使他刻意想要去除，卻無論如何也無法去除得乾淨。從美學上來看，竇加早期的家族畫像，正是他流露貴族身分與氣質最好的證明。

現藏巴黎奧賽美術館的「祖父像」，一位老年的紳士，坐在沙發上，右手有力地握著手杖，左手臂優雅倚靠在沙發扶手上。

祖父畫像 1857 奧賽美術館

竇加的祖父肖像，不只在刻畫外在形式容貌，更直接透視人的內在世界
——自負、孤獨、老謀深算、充滿機智與人文教養，竇加凝視著祖父，也凝視
著一個時代裡沒落貴族身上維持的姿態，凝視著他們表情裡的自負與矜持。

　　竇加比起同時代的印象派畫家是如此不同，他的貴族基因使他深知傳統的
優雅。他同時眷戀著那細緻的美，他又深知那些美如夕陽餘暉，在新時代來臨
時，將如何被新興起來的階級拋棄、批判、踐踏。

　　他細細描繪著祖父，自信、莊嚴、權威，祖父手杖上的金飾鑲頭，白色馬
甲上的織紋，絲絨外衣輕柔的質感，沙發上的條紋織錦，背景壁紙上的圖案，
一切都如此精緻講究——竇加的畫，記錄著一整個世代沒落貴族的文明，繁華
落盡，他彷彿來拾綴地上朵朵落花。

　　印象派的年輕畫家，莫內，從西北諾曼第來，雷諾瓦，從南部利摩日
（Limoges）來，他們歡呼歌頌新興的工商業城市巴黎。然而竇加是在盧森堡公
園的豪宅長大的，他看到的是一個老去的繁華裡一絲一絲斜陽餘一吋的光線，
光線逐漸暗去，但暗影中的人，仍堅持慢慢走遠時步調的優雅。

　　竇加自己去除了貴族封號的姓氏，他不要做貴族，他抨擊保守派，彷彿是
一名激進的印象派畫家。但是，本質深處，他還是貴族，有貴族無與倫比的講
究與堅持。他可以放棄姓氏中的貴族封號，但他無法放棄美學上貴族的堅持，
他愛美，眷戀美，美學的世界，竇加還是徹頭徹尾自負而驕矜的貴族。他後來
陸續與印象派畫家鬧翻、絕交，他被同伴批評，認為他是孤僻不合群的人，不
遵守團體紀律。或許，印象派太年輕、太庶民，他們其實很難理解內在看不到
的有貴族潔癖的竇加。

　　這張「祖父像」也許應該做為觀察竇加身世的起點，他以後無論跑到多
遠，始終沒有離開自己家族的貴族記憶。竇加的家族肖像畫，恰恰好是普魯斯
特文學上的《追憶似水年華》（Proust：À la recherche du temps perdu），要用一
點一點的織品、銀飾、色彩與氣味，重建一個失去的時代。

　　竇加祖父在義大利，特別是拿坡里，建立了強大的貴族領域，像一個帝
國，一一在竇加早期的畫中被記錄了下來。

勞拉姑母與貝列里伯爵家族

在竇加早期作品中，另一件值得注意的家族肖像是現藏奧賽美術館的一幅「貝列里家族（Belleli）」。

這張畫是他一八五八年二十四歲在義大利學習古典繪畫時的重要創作。很顯然，竇加嘗試把文藝復興歐洲仕紳家族的傳統繪畫構圖，用來詮釋自己的家族肖像。

畫面中穿黑色長衣裙、姿態莊嚴的婦女，是竇加的姑姑勞拉（Laura），她穿黑色喪服，正是為竇加剛去世的祖父服喪。兩名少女是竇加的表妹，坐在椅子上的是他的姑父貝列里伯爵，西西里島的貴族，因為政治的因素，被迫流放，住在翡冷翠。

十九世紀，整個歐洲經歷著皇室貴族傳統權力結構的瓦解。舊時代的貴族，或者走向敗落的命運，或者極力轉型，接受新的思潮。

竇加家族，以他的祖父而言，在整個大時代的轉型過程中，其實是一個懂得變通，也懂得適應新時代的有智慧的紳士。他讓幾個女兒都與公爵、伯爵聯姻，維持舊有家族的勢力。但是像貝列里伯爵，顯然因為贊同義大利統一，觸犯了西西里王國舊貴族的利益，遭到流放。

竇加清楚這些家族故事，畫這張畫時，他正在翡冷翠學習文藝復興的美術，剛被流放的姑父坐在椅子上，側身看著妻子和兩名女兒。遭受流放，失去政治勢力，伯爵似乎有些茫然無助。然而畫面的三個女性，恰好充滿堅決、剛毅的姿態表情。尤其是勞拉姑母，自信而有點過度嚴肅，張開雙臂，像頑強的母雞護衛著自己的女兒，也用堅定的眼神凝視著丈夫。彷彿在家庭遭受異變時刻，表現出她非凡的母性強韌的生命力，也傳達著對丈夫的期待和要求。

這件作品，每個人物分別做成素描，逐漸拼接，一直到一八六九年才完成全部構圖。

印象派強調捕捉剎那一閃即逝的光，早期的竇加卻凝視著永恆，壁爐上的鏡子，東方螺鈿貝殼的鑲飾座鐘擺設，書桌、沙發，牆壁上一件文藝復興式的素描頭像，地毯的花紋，竇加試圖在一筆一筆的細節裡，重建自己的貴族回憶。

竇加的家族肖像，不只像尋根一樣，挖掘祖父一代的歷史記憶——法國大革命；姑父的記憶——義大利的統一運動。個人的肖像背後，若隱若現一整個時代撲朔迷離的光影，他彷彿也藉著這些肖像創作，一再詢問自己：我，與這個家族歷史有何牽連？

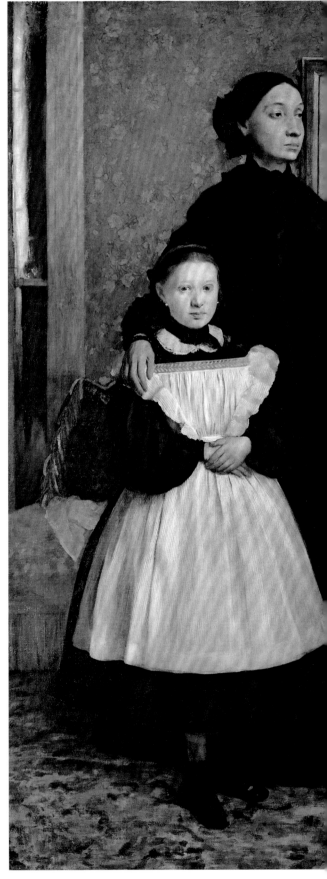

勞拉姑母與貝列里伯爵家族
1858-69　奧賽美術館

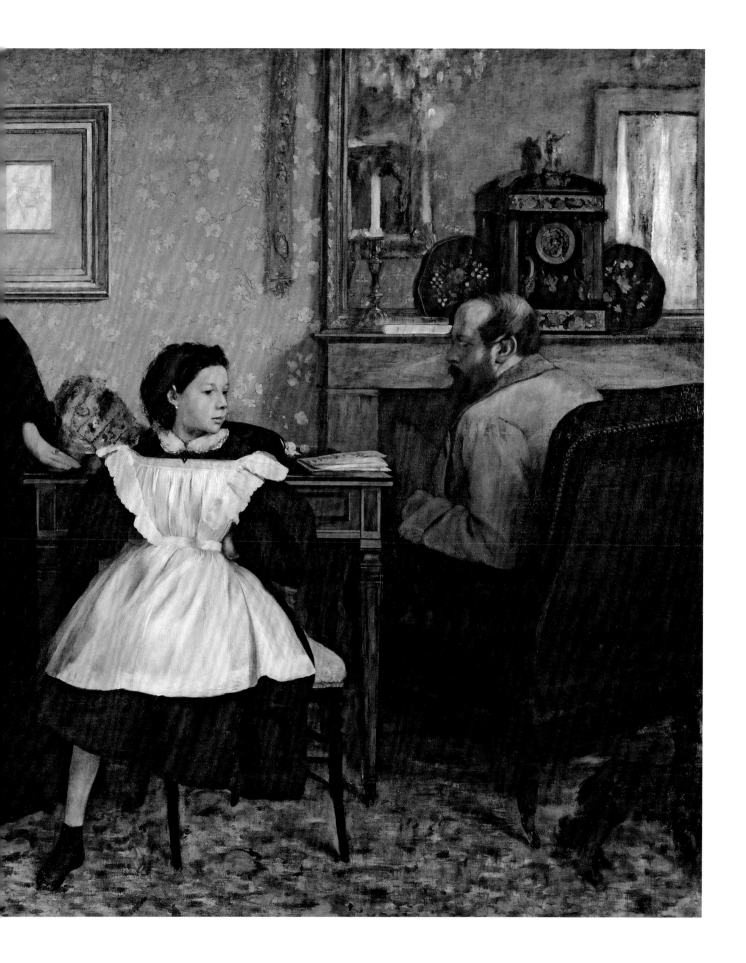

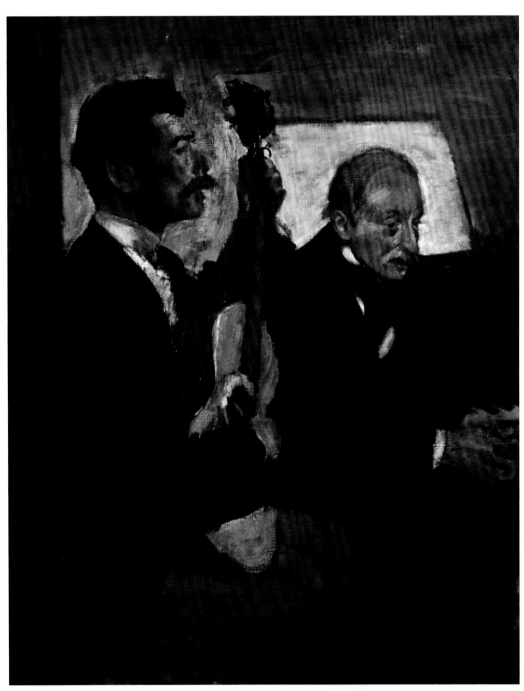

父親 1869-72 波士頓美術館

父親肖像

　　竇加從祖父肖像開始，延伸到父母一代的觀察。

　　竇加的父親在幾個姊妹都嫁給公爵、伯爵的狀況下，自己卻放棄與貴族聯姻的機會，做了另一種選擇。

　　竇加的父親在拿坡里金融銀行新興的資產事業裡闖出了一片天，從流亡的貴族後代，轉型成新興的資產大亨。在婚姻上，竇加的父親放棄貴族聯姻，選擇的是移民美國、在路易斯安那州紐奧良擁有巨大棉花資產家族殖民混血的女兒。

　　他的父親奧古斯特（Auguste），顯然希望在希烈祖父舊貴族維護權力的舊思維裡，走出一條新的道路。

　　現藏波士頓美術館的「父親」，畫裡的父親不再像祖父那樣矜持高貴，他像耽溺在爵士小酒館裡聆聽庶民歌聲、有點頹廢的紳士。竇加改變了貴族的「主角」地位，他讓庶民的西班牙歌手勞倫索（Lorenzo Pagans）彈著吉他；在畫面前方，一方白色的樂譜，遠遠襯托出父親有點醉意有點落寞的臉。

　　西班牙歌手是父親家宴時請來的表演者，像今日台灣富豪宴會請來的「那卡西」吧，然而，有趣的是，主人不再是主角，歌手變成了主角。

　　竇加的「父親聆聽吉他」還有一件現藏奧賽美術館，構圖類似，但明顯把吉他彈奏者轉成正面，占據畫面更重要的位置。貴族出身，後來成為銀行大亨的「父親」，同樣有醉意，有落寞寂寥的孤獨感，若有所思，但已退到畫面後方，成為「背景」。

　　比較這兩張畫的構圖是非常有意思的，彷彿竇加一步一步逐漸褪淡自己的家族肖像的重要性，淡化貴族出身的榮耀莊嚴意義。貴族不再是社會主流，竇加把焦點對準在市井小民的城市生活畫面，突出城市生活成為主題，這種轉移，使他親近了當時前衛新銳的印象派，擺脫自己出身驕矜的貴族氣息，用繪畫參與自己的時代，與印象派共同面對新興城市百姓庶民的生活。

　　竇加一張一張畫著家族肖像，這些肖像，不只是美術，對他而言，是這麼真實的家族故事。他細細描繪貴族的祖父、銀行家的父親，細細剖析父系家族的姑姑、姑父——沒落貴族複雜而盤根錯節的關係。他也細細剖析母系家族移民到新世界之後，開創全新產業的工商業鉅子的另一種生命模式，棉花期貨市場、投資、股票炒作，此後都陸續出現在竇加的畫中。

　　十九世紀，從社會歷史轉型的角度而言，大概沒有一個畫家的作品，像竇加一樣，呈現了如此豐富寬廣的時代視野。

　　竇加凝視著自己家族的繁華，很像《紅樓夢》的作者，凝視著富貴好幾代的「江寧織造」，是皇室御用貴族的世家繁華，也是東方紡織產業與外洋通商的繁華，都記錄著時代轉型的歷史痕跡。

　　竇加和所有的印象派畫家都不一樣，因為父系的家族歷史讓他看到貴族，母系的家族故事卻讓他看到新興資產家的生命力，兩種力量牽制拉扯，形成他特有的美學張力。

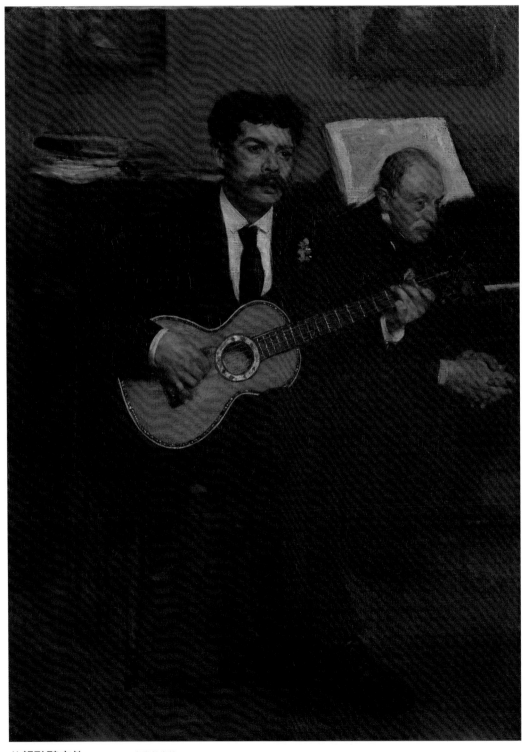

父親聆聽吉他 1871-72　奧賽美術館

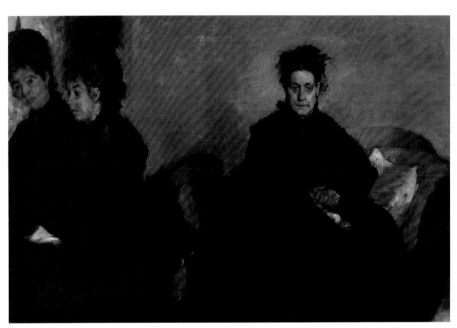

芬妮姑姑和她的女兒 1876　波士頓美術館

　　竇加家族的畫像，沒有停止在父、祖輩，父祖輩的肖像像是「追憶似水年華」，然而他的家族故事一直延續到同一輩的姊妹身上。

　　竇加最鍾愛的一位妹妹泰蕾絲（Thérèse），一八六三年又嫁給了與姑母同一公爵家族的表哥艾蒙多・莫比里（Edmondo Morbilli）。竇加家族的故事愈來愈像「紅樓夢」，家族在近親間維持貴族聯姻，權力、爵位、封號、莊園、財富，錯綜複雜，像一個解不開的魔咒。

　　家族近親聯姻，竇加在肖像的描繪裡，注入愈來愈多人物內在情緒與命運的觀察。

　　竇加藉著家族肖像，想要說一個時代的繁華，一個時代繁華背後令人心痛的孤寂與荒涼。

　　竇加是在幽深、華麗、頹靡又莊嚴的貴族世界裡長大的，他嗅聞得到貴族身上的自信優雅，也嗅聞得到貴族身上在大變遷來臨時的腐敗與驚恐。

　　竇加的家族尋根肖像，最後一件延續到一八七六年，他處理了芬妮姑姑（Stephania）和她兩個女兒的畫像。芬妮姑姑是蒙特加希公爵夫人（Fanny de Gas, Duchess of Montejasi），畫中的女兒以後也還是和貴族的後裔聯姻。

　　不知道為什麼，竇加的家族肖像裡，總是畫著這麼多穿著黑色「喪服」的貴族女性，這麼多不快樂的深沉的人物面容。黑，如此沉暗、莊嚴，也如此高貴，這是印象派畫家最不喜歡用的色彩，卻彷彿一直是竇加美學的基礎調性。

　　家族肖像的工作完成，竇加要從城堡宮殿既華麗又陰暗的光裡走出來。他認識了印象派之父馬奈（Manet），馬奈的時代性，馬奈的批判性，都讓原來一味優雅的竇加震驚，他也要顛覆自己身上的貴族遺留了。

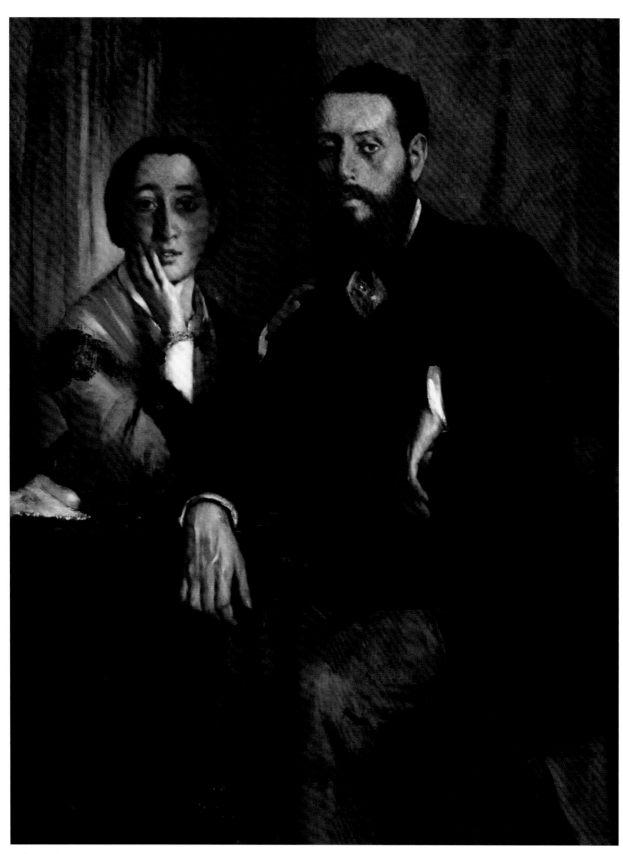

妹妹與莫比里公爵 1865 波士頓美術館

妹妹與莫比里公爵

　　這件現藏波士頓美術館的肖像畫，無疑是他前期作品中的傑作。畫中主要人物是他妹妹，竇加正面凝視貴族血緣家族自己這一代的人物，不再是為家族肖像尋根，不再是「回憶」。年輕新婚不久，妹妹臉上為何如此的驚愕、茫然？竇加捕捉著那幽微不可解的表情，不再是家族回憶，是如此真實眼前的現實。

　　我曾經在這張畫前凝視許久，還是不解，他鍾愛的妹妹，為什麼在畫裡如此驚愕、如此茫然，那特殊的表情，令人看過後，難以忘記。

　　這張畫大約創作於一八六五年，妹妹新婚不久，懷了孩子，流產了，和妹婿回到巴黎探親。

　　畫裡年輕一代拿坡里的公爵艾蒙多，冷漠、自信，與妻子豐富的情緒流露如此不同。

　　竇加畫著妹妹，穿著灰色長裙，貴氣的灰色絲織裡，閃著淡淡銀藍的光。胸口的精緻胸針飾品，手肘上閃亮的金飾，東方阿拉伯織錦的桌布，華麗，卻沒有溫度，彷彿富貴裡無法掩飾的荒寂。灰、藍，如此優雅又憂愁的色彩，彷彿竇加已經從外在的客觀描繪，一步一步，進入了人物內在幽微的心事。我特別喜歡灰色衣服雙肩和袖口的蕾絲，幾筆如東方飛白的墨黑，像掃過的陰影，像鬼魅的符咒，不現實，卻抹不去。

第三章 竇加與馬奈

竇加從一八五六年開始，一直到一八五九年都在義大利學習文藝復興古典學院美術，也藉著一系列自畫像和家族肖像，摸索傳統美術技巧，同時思考自己家族的貴族血緣。

一八五九年回到巴黎，竇加二十五歲，在羅浮宮臨摹古典名作。這一段時間他對物件的細密觀察，他對形象具體的光影掌握，都已經極為成熟。大約在一八六一年末，他遇到了馬奈。馬奈讚美竇加有敏銳的觀察力，兩位藝術家因此有了一段時間親密的交往。年齡相近，家世背景相近，許多思維自然容易溝通，彼此切磋，建立了很好的友誼關係。

馬奈生在一八三二年，比竇加只年長兩歲。他們和一八四○後出生的印象派畫家如莫內、雷諾瓦，年齡差距反而較大，以年齡而論，馬奈和竇加，更像是屬於同一個世代的同伴。

竇加出身於貴族、大企業銀行金融鉅子世家，馬奈的身世也是典型的布爾喬亞階級，家族多出任政府高官，出任外交大使。兩個人都有極深厚人文教育背景，都在巴黎的中產階級家庭長大，也與莫內、雷諾瓦來自外省的小市民階層背景不同。因為這些元素，竇加與馬奈在一八六○年代的相遇、相知，必然造就了兩個藝術創作者彼此間的互動，兩人都從對方得到很深的影響。

竇加遇見馬奈的一八六○年代，正是馬奈的美學觀點受到社會議論最多的時候。一八六三年前後，因為「草地上午餐」（Le déjeuner sur l'herbe）和「奧林匹婭」（Olympia）這兩件作品，馬奈幾乎成為當時社會新聞的「醜聞」事件中心。在整個巴黎，不只是美術界，引起美學觀點上巨大的衝擊，在社會上，也成為衛道者與開明人士間辯論的焦點。

馬奈常被稱為「印象派之父」，但是他早期的作品，和竇加一樣，繪畫技巧和觀念都還承襲歐洲學院傳統。竇加早期畫作直接受歐洲文藝復興諸大師的啟蒙，馬奈也從類似西班牙十七世紀的巴洛克古典繪畫（像Velasquez）得到甚多啟發。

馬奈被稱為「印象派之父」，其實不是他的繪畫技法影響到莫內和雷諾瓦，主要是一八六三年轟動的「醜聞」事件。馬奈在畫裡用大膽的裸體女性身體，顛覆了世俗虛偽的美學習慣。

歐洲藝術，無論繪畫或雕塑，裸體女性，司空見慣，為何獨獨馬奈引起這樣大的議論？

歐洲美術上的裸體傳統來自希臘神話，維納斯、阿波羅，都是天上神祇，自然就是裸體。因此，雖然歐洲傳統藝術中有這麼多裸體，但是都是「神」，所以不會受世俗議論。其實，創作者畫維納斯、阿波羅，都有現實中的模特兒，模特兒是「人」，是真實的人的身體被創作者觀察、記錄，創作成作品。但一旦到作品中，這些現實中真實的肉體就被轉化成「神」，貼上「神」的標籤，不再為裸體的道德性負責。

馬奈不滿這種虛偽的假象，他在「奧林匹婭」這張裸女畫中，有意加上裸女頸部的時尚絲帶頸飾，手腕上加上手鐲，腳踝上加了當時流行的高跟拖鞋，更有趣的是，裸女身邊有黑人女僕，手捧花束，這樣的畫面，立刻讓衛道人士

警覺，畫中裸女不是維納斯，不是古代希臘神祇，是巴黎當時的高級交際花，一名賣淫的妓女，裸體橫躺，旁邊有女僕送來愛慕者的鮮花。上流社會的仕紳不安了，因為畫中的裸體揭露了一個時代的嫖妓關係。

從「奧林匹婭」來看，馬奈不是繪畫技巧的革命，而是美學觀點的革命。他問的是：維納斯的裸體美，那麼，當代一個女性的裸體不美嗎？「神」的裸體美，「人」的裸體不美嗎？

馬奈赤裸裸地宣告歐洲傳統美學神話時代的結束，他要藝術回到人間，回到當代，面對自己的現實生活。

他的作品引起社會保守者的不安，但也刺激著年輕一代改革的熱情。另一件作品「草地上午餐」，其實更是傳統繪畫的翻版，來自威尼斯畫派的古典名作。但是原來的神話主題，被馬奈巧妙地顛覆了，兩名穿著當代時尚服裝的紳士，旁邊出現了裸女，裸女大膽看著畫外觀眾，彷彿挑釁地詢問：我這樣可以嗎？

衛道人士被激怒了，這樣不知羞恥，這樣赤身露體，大剌剌與男子坐在公園裡野餐。

馬奈所辯證的，馬奈所顛覆的觀念很容易理解，例如，可能是一個畫面上出現孔子，我們熟悉的「孔子」，旁邊卻出現一個裸女。這樣的畫面是時代的顛覆，讓人不安，美學慣性上的不安。

馬奈的這兩張畫其實是從古典繪畫像提香和吉奧喬尼（Giorgione）取得靈感，卻加入當代元素，讓新、舊在畫面中形成衝突與張力。

馬奈引發社會保守者的不安，衛道者對馬奈的攻擊，卻讓長期被官方學院壓抑著的青年創作者大為振奮，像莫內、雷諾瓦、希斯里，圍繞在馬奈身邊，支持馬奈，逐漸形成對抗保守的新的團結力量。

這個新形成的美術革命團體，以馬奈為核心，向保守勢力宣戰。這就是一八六○至七○年的巴黎美術狀態，在馬奈的美學觀點下，新的美學觀點逐漸明朗，面對自己的時代，面對自己的城市，面對自己的周遭環境。「我們的時代不美嗎？」這樣的呼聲愈來愈強，不再活在古希臘羅馬的陰影裡，不再陶醉在農村的桃花源中，畫家開始面對自己的時代，面對工商業發達以後的城市繁華，汽車、火車、火車站、芭蕾舞、歌劇院、咖啡館、街道、時尚、男男女女，城市的一切成為美的核心。

原來要做歷史畫家的竇加，因此也深受啟發，他從馬奈的畫作受到影響，從家族貴族肖像走出來，開始關心新興城市的一切：一八七○年才新建好的歌劇院，芭蕾舞的演出，街邊洗衣服、熨燙衣服的勞動女工，咖啡館裡孤獨喝苦艾酒的女人，股票市場，棉花交易所。

竇加與馬奈來往密切的時間，大概是從一八六二至一八六八年，這一段時間明顯看到竇加畫風的改變。他從貴族家族肖像的尋根，一步一步走出來，更關注自己的時代，更關注當代城市許多就在自己周遭發生的庶民百姓的生活景象。

馬奈在美學觀點上對竇加的影響非常明顯，這一段時間他們來往密切，竇加畫過馬奈的像，也留下不少以馬奈和他家人為主題的作品，像創作於一八六五年的一件竇加素描馬奈。

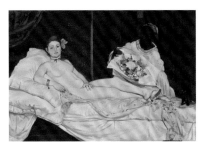

馬奈　奧林匹婭　1862-1863　奧賽美術館

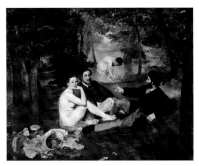

馬奈　草地上午餐　1863　奧賽美術館

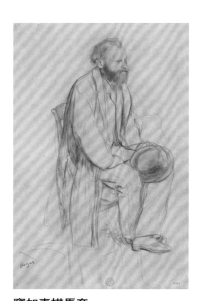

竇加素描馬奈
1865　紐約大都會美術館

一張割破的畫

馬奈的夫人是荷蘭人，原名是蘇珊・林霍芙（Suzanne Leenhoff），她生在一八二九年，比馬奈年長三歲。

蘇珊是鋼琴家，原來是馬奈父親聘請的家庭教師，教兩個青年兒子鋼琴。許多資料認為她其實也是馬奈父親的情婦，鋼琴教師只是在馬奈家中出現的藉口。

蘇珊一八五二年受聘教十九歲的馬奈鋼琴，一八五三年她就生下一名男嬰，私生子，從母姓，取名雷昂・林霍芙（Leon Koella Leenhoff），後來由馬奈撫養長大。無法查證這名男嬰是蘇珊與馬奈所生，或與父親所生。

到了一八六三年，馬奈三十一歲，與蘇珊正式結婚，蘇珊成為馬奈夫人，兒子雷昂也由馬奈照顧，馬奈畫過不少雷昂的肖像。

這一段時間，竇加常去馬奈家作客，與蘇珊也熟，因此畫下這張彌足珍貴的夫婦畫像。

這張畫像現藏日本北九州市立美術館，曾經引起國際廣泛討論。不只是因為竇加畫了馬奈和夫人，記錄了兩個大畫家的親密關係，更引起廣泛議論的是，畫面後來被割裂了，馬奈夫人蘇珊的部分完全被扯掉，不見了。

誰破壞了這張畫？

為什麼破壞？

竇加反應如何？

兩人因此決裂嗎？

一連串問題，都因為這張畫，成為藝術史上討論的重點。

面對這張畫，右側是蘇珊，因為割破了，只看到蘇珊背部一小部分，穿著條紋長裙，正在彈琴，臉部、手部、正面的部分，都被完全割掉了。

畫是馬奈割的，如此暴烈的舉動，如此對待畫面中自己的妻子，令人匪夷所思。

馬奈或許與蘇珊間有一般人不容易了解的情結，愛恨糾纏，不得而知。但是馬奈自己畫過很多幅蘇珊，就在一八六八年同一年，馬奈也畫過蘇珊彈琴的一幅畫像，畫中蘇珊穿黑紗長裙，姿態優雅。馬奈也畫過蘇珊與她的兒子雷昂，都完整沒有被破壞，唯獨如此割裂竇加畫裡自己的妻子，就更令人不解。

學者的討論很多，有人認為是竇加在畫裡把蘇珊畫得太醜，鼻子畫得很大，看到妻子醜態如此被畫出來，引起馬奈生氣。

許多人在探究原因，是馬奈對蘇珊的不滿？是馬奈對竇加畫作中妻子部分畫得太醜不滿意？馬奈為何有如此強烈的情緒反應？

竇加顯然對自己這件作品很滿意，才會送給馬奈。馬奈如此對待他的作品，他看到了，當然十分震怒。

看到這張自己心愛的作品被撕毀，竇加默默拿著畫走了，也寫了一封信，把馬奈送他的一件素描寄還。類似絕交的宣告吧，兩個人的關係陷入黑暗。

藝術圈的朋友當然都關心這件事，也紛紛猜測詢問，傳為八卦。長期以來，許多學者，像Jeffrey Meyers等人，不斷抽絲剝繭，探討竇加與馬奈兩人之間複雜而有趣的交往過程。

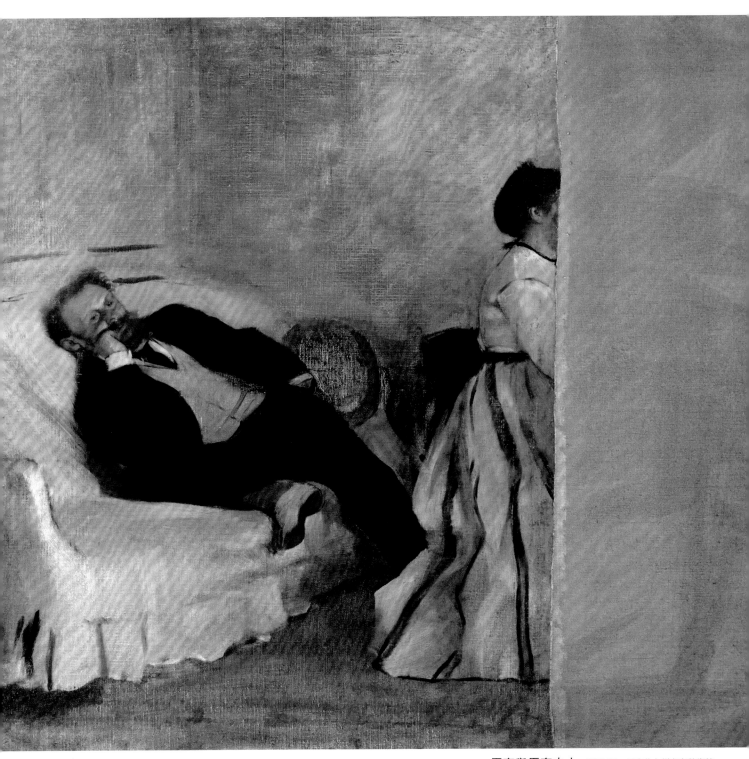

馬奈與馬奈夫人 **馬奈與馬奈夫人** 1868-69 日本北九州市立美術館

這一張現藏日本北九州市立美術館的珍貴畫作，被馬奈割破，又被竇加要回去。竇加表示，原來試圖重新補上畫面被毀損的部分，但最終卻並沒有動手，讓割破的部分留白。歷史上因此留下一件這樣奇特的畫作，留白的部分，看不見，卻仍然讓世人好奇、猜疑。

從個性上來看，這兩位出身背景、成長經驗、年齡，都十分相近的創作者，卻似乎有本質上非常不同的EQ情緒反應。馬奈衝動、暴烈，愛恨直接，情緒常常難以自制；竇加則冷靜深沉，不隨便與人交際寒暄，但也不會輕易對朋友有兩極的愛或恨。

以這件繪畫事件來看，竇加當下對馬奈的舉動十分震怒，但從許多學者研究的資料中來看，竇加事後長久對這事件的反應，卻出乎許多人意料之外的平靜。

收藏家伏拉（Ambroise Vollard）針對這毀畫事件也曾經詢問竇加，竇加的反應很平靜，甚至認為馬奈的意見是對的，他的確沒有把馬奈夫人畫好，他也準備重畫。

友情的考驗

從一八六八年事件發生，一直到一八九七年，將近三十年過去，馬奈已經去世，竇加和朋友談起，不但沒有惡意攻擊馬奈，他還是在許多場合公開表示馬奈是優秀的創作者，也不諱言自己在創作過程受到馬奈的影響和啟發。

個性孤僻、自負，竇加卻始終對馬奈衷心感謝，十分尊敬。竇加的本質裡有一種深沉的理性，不受情緒左右，竇加與馬奈，竇加與後來相處親密的卡莎特（Cassatt），在分手後都沒有任何惡言，仍然維持和善良好的關係，也許是一般世俗不容易了解的竇加吧。

的確，在竇加認識馬奈之後，他的創作有巨大改變。原來專注於古典技巧，專注於歷史家族肖像的竇加，彷彿藉著馬奈的眼睛，看到了自己的時代，自己的城市。竇加的「現代性」是受馬奈啟蒙的，他原來一味追求的古典、莊嚴、優雅，也因為馬奈的顛覆性、批判性的刺激，開始有了捕捉生活現實的能力。

以這件作品來看，雖然割破了，馬奈夫人的五官、手、鋼琴，都不見了，但是這張畫作殘留的三分之二卻極耐人尋味。

馬奈夫人在彈奏鋼琴，但是聆聽演奏的馬奈卻躺臥在沙發上，他的身體姿態如此懶散鬆垮，恰好與古典美學的端莊、優雅相反，左手插在褲袋裡，穿白皮鞋的右腳翹起，橫置在沙發上，右手支撐著下巴，看起來百無聊賴，彷彿對「夫人」的演奏厭倦到了極點，一臉不耐煩的無奈。

會不會竇加窺探到了真實的馬奈內心世界？會不會這張畫裡透露了外人不知道的馬奈對妻子的厭惡？竇加的畫，像心理分析，挖掘了人性不自知的內在。

一八六八年以前的竇加，很少這樣觀察人性，在家族的肖像中，無論如何透視人物內在心事，基本上竇加還是優雅的，有著貴族出身的矜持。

（上）馬奈畫蘇珊夫人

1868　奧賽美術館

（下）馬奈畫夫人與兒子雷昂

1871　麻薩諸塞克拉克藝術中心

好像在馬奈身上，竇加看到一種對自己仕紳階級的背叛的快樂。

這張畫裡，馬奈穿著入時，小馬甲、領巾、白皮鞋，然而這個布爾喬亞階級出身的紳士，卻流露出和自己身分文化教養完全不相稱的一種疏離。竇加筆下，馬奈有一種自棄的沮喪，似乎厭惡著什麼？露出這樣不屑的表情，他是厭惡竇加把他妻子畫醜了嗎？還是厭惡這種裝腔作勢的「演奏」？還是根本厭惡鋼琴家的妻子？厭惡這個教他鋼琴，卻又是父親情婦的「老師」？

馬奈身上有極複雜的家庭糾葛，他與做為「父親情婦」、「老師」、「妻子」多重身分的蘇珊有糾葛，他與蘇珊私生的兒子雷昂有糾葛，他與嫁給弟弟尤金・馬奈的女畫家莫里索（Berthe Morisot）關係複雜，與這個弟媳婦之間也糾葛不清。

當時巴黎藝術圈盛傳著各種八卦，莫里索攻擊蘇珊，公開批評她老醜不堪，莫里索也忌妒馬奈更年輕的「學生」貢查列斯（Eva Gonzalès），這些緋聞，竇加不會不知道。然而這張畫裡，竇加不是要畫八卦，他用冷靜而忠實的方法捕捉記錄下霎時間馬奈的情緒──無聊、厭倦、置身事外，那種對人性當下的深層解剖，來自馬奈的影響，卻比馬奈更要深沉犀利。

竇加在這張畫裡，已經有能力切入當代的真實，財富、權力、貴族、文化、教養、衣著，都可能只是外在的假象，竇加要透視人的內心世界。他凝視著他最尊敬的朋友，馬奈，聽著自己的「夫人」彈琴，然而，真實的馬奈是如此流露出乏味厭煩的感覺。

古典與現代的分界，也許正在於此吧！古典世界，全力塑造人永恆的美與信仰。然而，現代藝術開始解構、顛覆，一點一點瓦解人的假象，如何捕捉內在真實的「自我」，連自己都陌生的「自我」，如同這張畫裡的馬奈，厭倦、乏味、不耐煩，但必須活著。竇加筆下的「真實」，勘破了「假象」，是孤寂的眼睛，在看過繁華以後，流露出的淡淡的蒼涼之感吧！

不只是對馬奈，竇加對普遍人性，已經有了深沉的悲憫。

二〇一四是竇加誕生一百八十年紀念，各地都有竇加的展覽、專書、探討，目前收藏於北九州市立美術館這件作品，又成為關注的焦點。

日本NHK在二〇一四年一月再度介紹這張畫，重點放在馬奈與弟媳莫里索的私密戀情上，用來解釋畫中馬奈對妻子彷彿不耐煩的表情。

各種猜測紛紜，或許只能做為茶餘飯後閒談，真正在這張畫裡，我們還是能看到竇加的藝術性，竇加對人性細密的觀察，竇加捕捉人物性格的能力，透視人物內心心事的能力，都在這張看來「殘破」的畫裡，毫無「損毀」，完整呈現了出來。竇加擺脫了前期家族肖像畫時代的工整嚴謹，畫中的馬奈用輕鬆自由的筆法勾勒，已經是一八七〇年代以後印象派的美學風格了。

「馬奈與馬奈夫人」，在竇加去世後拍賣，為日本企業家松方幸次郎收購，流入日本。松方幸次郎是二十世紀初日本內閣總理大臣松方正義的兒子，後來擔任川崎造船所（川崎重工業的前身）社長。第一次世界大戰期間，因為船舶的需求量大增，松方幸次郎因此有機會擴大經營，企業業績獲利，他也就開始轉投資做美術品的收藏。一九二七年世界金融危機，川崎產業經營困難，出售抵押收藏品，幸次郎許多收藏（約兩千件繪畫，三百七十件雕塑）轉入日本上野國立西洋美術館和其他地方美術館。

這一件珍貴的「馬奈與夫人畫像」，一九七八年才從私人收藏成為北九州市立美術館的館藏，也成為這個一九七四年才成立的美術館最重要的藏品。

第四章 竇加在紐奧良與商場繪畫

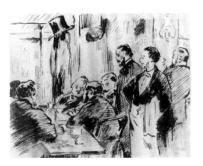

馬奈畫蓋伯瓦咖啡 1896

竇加在一八七〇年代以後的作品，有劃時代意義的不同，他從馬奈處受到的對自己時代的關切，明顯表現在他的作品中。

一八七〇年，發生普法戰爭，普魯士攻占巴黎，竇加愛國心促使，參加了政府軍隊。一八七一年巴黎又爆發「巴黎公社」，無產的工人階級第一次組織發動共產主義革命，與法國政府作戰。

這兩件歷史大事。竇加都躬逢其盛，甚至直接介入其中，也明顯改變了他許多觀看世界的方式。原來局限在只為自己貴族家族尋根的繪畫風格，受歷史事件影響，民族衝突，階級衝突，巴黎歌劇院興建完成，包廂裡坐著貴族仕紳淑女，台上芭蕾舞衣繽紛，賽馬場上資本家以騎士與馬豪賭，街頭洗衣女工勞苦終日，咖啡館裡坐著孤獨的女子———一八七〇年代，竇加的作品開始拓展到不同領域，他的美學世界有了更廣闊的視野，也有了更廣闊的社會和時代關懷。

一八七〇年代，竇加幾個重要的繪畫主題同時開始，像芭蕾舞系列、洗衣女工系列、賽馬系列、表演藝術系列，關心到社會不同階層的眾生相。在舞台上表演的少女，賽馬場馳騁的賽馬師騎士，終日勞苦洗衣服熨衣服的女工，坐在咖啡屋裡發呆的女子……竇加的繪畫突然拉開了一個前所未見的廣度，在他自己的創作生涯裡是巨大的突破，在同時代的畫家中也沒有一位可以有他這樣寬廣複雜的社會與人性觀察。

更值得注意的是，他開始觸碰了新興商業的領域。在繪畫史上，竇加大概是最早在繪畫中表現了股票、期貨市場、棉花交易所的畫家。這些商業活動隨資本主義興盛的城市景況與行為，印象派裡比竇加更年輕一代的畫家如莫內、雷諾瓦的作品中，也甚少觸碰。

竇加不但從自己封閉的貴族家庭走了來，擺脫了舊式貴族的潔癖驕矜，更重要的是，他快速走向自己的時代，走向庶民百姓的生活，很快把觸角伸到商業興盛的交易市場，伸向最底層的勞工，伸向新興的表演藝術領域，伸向城市繁華各個不同的角落。繁華，或落寞，華麗，或卑微，竇加不含偏見，他只是一個同樣在城市生活的孤獨者，他默默在一個角落，觀看繁華的孤寂者，彷彿沉思著，想要透視繁華背後的真正意義究竟是什麼。

一八七〇年代是竇加創作的全盛時期，他與印象派畫家團體一起展出作品，在蓋伯瓦咖啡（Café Guerbois）討論新藝術、新美學的方向。那是一個新舊交替的時代，舊貴族、新興工商資本家、勞工、城市市民中產階級，幾股勢力交互拉鋸衝突，印象派的年輕藝術家以馬奈為中心，聚集在一起，對政治時局與文化高談闊論，但是或許沒有一位能夠像竇加，如此深沉，用繪畫說自己時代的故事，說的如此全面。

他在創作上，表現了比印象派其他成員更寬廣的視野，從新興資本主義的商業活動，到市民生活，一直到底層無產者的勞工處境，他無一遺漏，全部成為他作品記錄和觀察的對象。

竇加創作的藝術性無庸置疑，但他作品中的歷史性、社會性的廣度愈來愈受重視，遠遠超過同時代的其他畫家。他的每一件作品背後都記錄著一段故事——時代的故事、社會的故事、產業的故事、城市的故事、人的故事——就像他在紐奧良停留期間畫的著名作品「棉花交易公所」。

棉花交易

　　竇加在一八七二年受弟弟雷內（Rene）邀請，到母親的故鄉紐奧良，拜訪舅舅和許多母系家族的親戚。他在紐奧良停留了五個月，接觸到母系家族的棉花交易產業，對他的繪畫發生了關鍵性的重要影響。

　　許多學者關注竇加在紐奧良的活動，像班菲（Christopher Benfey）的《竇加在紐奧良》（*Degas in New Orleans*），以一本專著，詳細探討竇加與紐奧良的關係。不只是從美術史上探討竇加與紐奧良的關係，更擴大視野，探討到竇加的母親以及外祖父繆松（Musson）家族，從法屬多明尼克的海地（Haiti）遷移到紐奧良，經營棉花產業和墨西哥銀礦致富的歷史脈絡。

　　這一母系家族，是美洲殖民時期，歐洲白人與多種族混血（Creole）的後代。他們像殖民區的貴族，在紐奧良密西西比的河濱大道擁有獨立的法語社區，擁有黑奴、豪宅。他們依循歐洲生活傳統，他們講法語，坐在包廂中聽歐洲歌劇，儼然是美國新土地中的「化外之民」，即使在南北戰爭之後，仍然保留著殖民貴族的傳統習性與驕傲。

　　竇加到紐奧良時，南北戰爭結束不久，這種還持續著的殖民傳統，與新聯邦共和國的民主相牴觸，解放黑奴、國家統一為聯邦的觀念，都還被殖民貴族排斥，日日發生衝突。

　　竇加在歐洲經歷「普法戰爭」，經歷「巴黎公社」，現在，他有機會再一次置身在歷史渦漩的中心點，觀看自己的母系家族，也觀看美國初建國時資本產業的發展，民權的解放，觀察資本產業裡壟斷與掠奪，奴役與壓迫的關係。在紐奧良的五個月，他近距離藉舅舅的棉花產業看到了種種經濟社會的現象，也快速反映在他的創作中。

　　竇加在一八六〇年代藉家族肖像整理父系的貴族基因，一八七〇年代，他到母親故鄉的紐奧良，開始抽絲剝繭，也經歷了自己身上傳延著的母系家族複雜的血緣與文化記憶吧。

　　竇加的母系家族，在紐奧良城的「河濱大道」（Esplanade）法國社區擁有完全殖民風的豪宅，至今仍成為觀光上以竇加為宣傳的景點。這棟豪宅至今還在，經過整修，成為竇加居住在紐奧良城的永遠紀念。殖民時代，歐洲許多移民，即使經過好幾代混血，仍然保有母語和母體文化傳統。占有大片土地，利用非洲奴工種植棉花或甘蔗，把原料銷售出去，與工業革命後的生產機械結合，形成最大的資本市場，過著完全殖民貴族的生活。

　　一八七二年，竇加的舅舅繆松（Michel Musson）在紐奧良城就擁有棉花交易所，是棉花的大盤商，他在城中法國社區有仕紳地位，在南北內戰結束後的轉型時代，相處於舊殖民勢力和國家統一的軍事力量之間，也仍然舉足輕重。

　　竇加陪伴弟弟雷內去紐奧良，住在舅舅家。比他小十三歲的弟弟雷內，親上加親，娶的正是舅舅最小一個女兒伊絲狄（Estelle），竇加在停留紐奧良的五個月間，重複畫了好幾張伊絲狄肖像。

　　這個表妹嫁給小她兩歲的表弟雷內，生了五名子女，後來眼睛失明，一八七九年與雷內離婚。

南北戰爭期間，紐奧良戰火蔓延，伊絲狄曾經隨母親流亡巴黎，這一段時間，伊絲狄剛二十出頭，竇加也畫了一件非常重要的「伊絲狄肖像」，畫中表現一個彷彿極度憂鬱的女子，一臉的茫然無助，當時伊絲狄還沒有跟雷內結婚，也沒有失明遭遺棄，竇加卻像一個預言者，探視到人性深層非常幽微的內心世界，這張肖像畫也是他人像作品透露命運與性格的精采例證。

　　竇加在紐奧良原來只是陪伴弟弟雷內去，並沒有打算要長久停留。後來因為船期延誤，加上美國內戰剛結束不久，南北衝突仍十分嚴重，他一時走不了，就以舅舅的棉花交易公所辦公室為題材，對他原來並不熟悉的商業資本市場做了細密的觀察，畫了一件產業歷史上的重要繪畫。

　　畫裡一張長形桌台，上面擺滿一團一團棉花，辦公室裡有來交易的商人，有員工，人群紛雜，忙碌著處理交易事務。他的舅舅繆松，戴黑色高帽，穿著紳士服裝，坐在畫面最前方，旁邊一把扶手椅。他戴著眼鏡，手中正拿著一球棉花，彷彿很細心試著拉扯，檢驗棉花纖維的品質。

　　竇加的弟弟雷內，坐在較後方，靠近長形桌台，穿淺色長褲，手裡拿著報紙，正在閱讀。竇加父親經營的銀行金融業，當時遇到危機，雷內在紐奧良參加舅舅的棉花事業，關心地閱讀報紙上報導著正在發生的銀行金融危機的消息。竇加另外一個弟弟阿契爾（Achille），在紐奧良海關做公務員，像一個旁觀者，站立在靠窗更遠的位置。

　　這一件作品呈現另一種產業史詩性的結構，竇加曾經在一八六〇年代的父系家族肖像以「貝列里家族」達到古典史詩性繪畫的高峰。一八七〇年代，

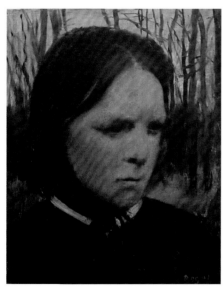

伊絲狄 1863-65　美國巴爾的摩渥特美術館

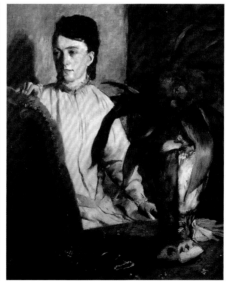

伊絲狄 1872　奧賽美術館

竇加則再一次創造母系家族商業繪畫的史詩性構圖。竇加年輕時一直期許自己做一個歷史畫家，我們對歷史畫家也許有誤解，以為繪畫過去的故事才是歷史畫家，竇加卻是面對自己的時代，凝視當下面前的事件，使一個時代、一種產業，在他的繪畫裡成為永恆的「歷史」。

記錄產業與時代

這件歷史傑作，保留了美國立國初期棉花市場的產業現象，竇加以忠實的客觀紀錄，展開一個時代、一種產業的故事。不只是自己家族商業資本家的紀錄，他也鉅細靡遺，描繪下商業市場中忙碌的員工，桌子一角藤編廢紙簍裡的客戶來往信件，檔案架上商業文件的歸類，這些，都使他的繪畫真正成為「歷史文件」。這張畫，因此不只是在美術史上被討論，也是社會史、經濟史、產業貿易史中重要的教材。

「棉花交易公所」（或譯棉花市場辦公室），一八七八年參加第二次印象派大展，就受到敏銳的企業家注意，法國西南部的波城（Pau）剛成立美術館，就收購了這件作品，成為國家收藏。這也是竇加賣出畫作的開始，在他家族陸續經歷事業破產危機的同時，竇加反而藉著賣畫有了穩定收入。

竇加對新興資本產業的興趣，表現在他一系列以商業市場為主題的繪畫中，哈佛大學福格（Fogg）美術館也藏有一幅小件的棉花交易市場的作品，長形桌台上堆放棉花，有人來採購，精心檢視棉花品質。這些現場觀察、記錄的經驗，使竇加的作品像一個時代紀錄片，留下許多當時畫家想都沒有想到的生活主題。

從紐奧良母系家族得來的資本商場經驗，一定使竇加對新興產業發生了極大的興趣。他的舅舅、弟弟，都投身在這些熱絡的市場活動中，甚至經歷了產業從興盛到破產的過程，竇加也都介入其中，竇加把這些經歷一一轉化成他的創作。

銀行連串破產，資本產業起起伏伏，嚴重影響到弟弟雷內的事業，不但拖累父親的金融資產，甚至一度迫使竇加必須出售自己收藏的名畫、骨董來抵債，也使竇加從衣食無憂的優渥貴公子，第一次品嘗到必須為錢擔憂的滋味。

竇加或許思考著：這資本產業究竟是怎麼一回事？他還是沒有介入私人情緒，沒有個人的愛恨偏見，只是冷眼旁觀，保持一個觀察者的冷靜。一八七八至七九年竇加創作了非常精采的「股票市場」（stock exchange），很簡單的畫面，兩位紳士彼此前後耳語，另外一名男子手持小紙單，彷彿在透露此刻行情，兩位股票投資者都面色嚴肅，後面一位擠向前，看紙條上的數字，彷彿關係著他巨大的財富起落。這些原來竇加不熟悉、也可能不感興趣的市場資本活動，在他的畫裡成為關切的主題，印象派同時代的畫家，的確還很少人以股票投資人做為繪畫對象。

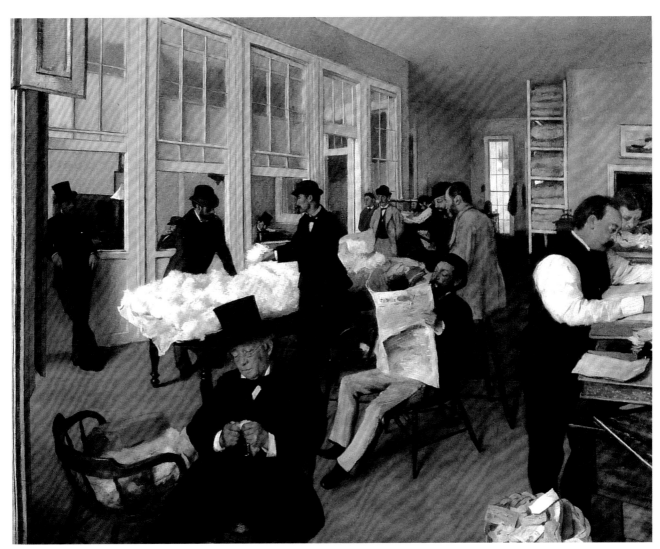

棉花交易公所 1873 法國波城美術館

也有評論家認為，這件「股票市場」，背後隱藏著竇加「反猶太」的心理因素，因為他父親和弟弟的產業破產，都和十九世紀末猶太資本商人操控商業股市有關，或許使他特別敏感到股票炒作的現象，也連繫到再晚一點竇加在「德黑夫事件」（Dreyfus Affair）發生時，堅決反猶太（Antisemitism）的行為。

　　但是無論如何解讀，竇加在這件作品中對資本主義市場炒作股票的現象，還是做了劃時代先鋒性的紀錄。

　　竇加沒有刻意尋找繪畫題材，他只是從家族的背景開始，一點一點，解讀沒落貴族，解讀新興的金融資本產業，他沒有任何意圖批判這些歷史轉型中的社會現象，他謹守一名好創作者基本的客觀冷靜的態度，忠實的記錄。藝術創作者容易主觀，容易誇大自己的發現，刻意渲染自己的意見。竇加難能可貴，一直保有他做為一名觀察者的分寸：關心，卻不介入，冷靜而不煽動情緒。竇加在許多煽情的藝術中不容易討好，然而他的重要性愈來愈受重視，他的客觀紀錄，為一個重要的時代做了見證，他的美學提醒了後來者，如何在事件面前，即使是最煽動人情緒的事件面前，仍然要保有自己的孤獨，更冷靜，更安靜的凝視現象。眾聲喧譁，竇加可以這樣沉靜，使歷史的吵嚷紛爭都昇華成為美學。

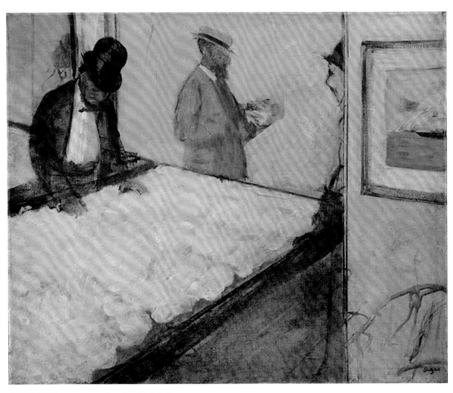

棉花交易　1873　哈佛大學福格美術館

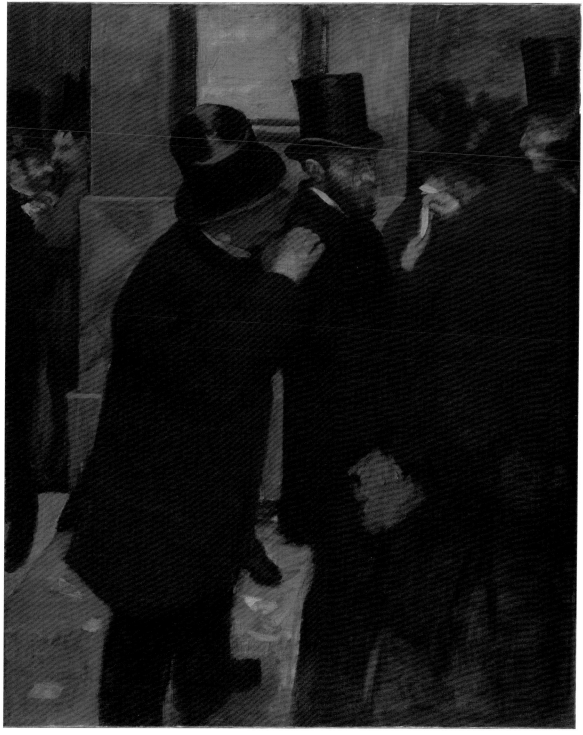

股票市場 1878-79 奧賽美術館

照夜白 1876 紐約大都會美術館

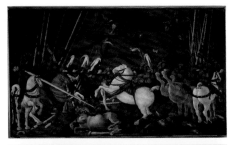

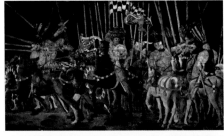

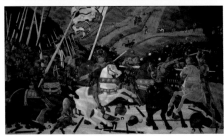

烏切羅　羅曼諾戰役圖

（上）1438-40　義大利烏菲茲美術館
（中）1435-40　巴黎羅浮宮
（下）1436-41　倫敦國家畫廊

第五章 賽馬和運動

　　竇加的系列作品中，「馬」或「賽馬」的主題占非常大的比例。大概從一八六一年開始，他有一次去諾曼第訪友，接觸到馬，就開始畫了一些馬的速寫。當時竇加的興趣還是在歷史繪畫，他構想了一些中世紀的傳奇故事主題，有戰爭場景，其中自然會有馬的出現，因此做馬的速寫，也只是準備歷史繪畫的基本練習吧。

　　馬在人類文明演變中一直扮演重要角色，也長時間反映在人類的藝術創作中。

　　上古時代的石器、陶罐、壁畫中都有馬出現，像法國南部史前時代的拉斯可洞穴（Lascaux caves）壁畫的馬，已經有上萬年以上的歷史。

　　希臘已有極精細的銅鑄馬的雕塑，在東方，中國的陶塑秦馬俑、漢代青銅馬踏飛燕，一直到唐三彩的馬，昭陵六駿石雕的馬，繪畫上，韓幹現藏紐約大都會的「照夜白」，都是馬的藝術中令人嘖嘖稱奇的傑作。

　　歐洲繪畫雕塑裡也一直有馬的傳統，烏切羅（Ucello）三件「羅曼諾戰役圖」，是文藝復興畫「馬」的歷史性高峰。達文西也曾經對馬的動作姿態做長時間研究，留下非常多馬的各種動態的速寫，甚至在米蘭創作巨大的馬的塑像，卻因為缺乏銅的原料，無法翻鑄而佚失了。

　　法國新古典時期，因為歌頌拿破崙的戰績，巨大戰役圖中都有馬的表現。但是要一直到浪漫主義時代，像德拉克瓦（Delacroix）、傑里科（Géricault），才把馬從戰爭裡獨立出來，在藝術裡單純表現馬的各種動態，使馬的主題在現代社會有了新的象徵意涵，他們也就是直接影響到竇加畫馬、創作馬、思考馬的美學作品的前輩畫家。

中產階級的賽馬

　　對於竇加來說，最初對馬的興趣，是因為歷史繪畫中必然有馬與貴族騎士的關係，馬只是他構想的中世紀史詩性繪畫當中的「背景」，他最初做馬的素描練習，還沒有獨立思考馬在現代社會的意義。

　　竇加後來逐漸接觸到新興城市布爾喬亞中產階級的「賽馬」，馬和騎士，在現代社會成為一種新的遊戲，新的競賽，新的賭具。

　　城市的富有階級聚在賽馬場，穿著時尚的服裝，彼此寒暄，是社交，是賭博，也是炫耀財富。他們選中馬匹，選中騎士，紛紛下賭注，一擲千金，也像是財富的較勁。

　　竇加出身貴族金融世家，他對這樣一種場域的市民中產階級的遊戲，不會不熟悉。因此當他認識馬奈之後，把自己創作的方向從「歷史」轉向「當代」，竇加筆下的「馬」，就有了時代的全新觀點。

　　竇加最早以「賽馬」為主題的作品大概追溯到一八六八年前後，奧賽美術館一張「賽馬」作品，已經明顯看出他對「賽馬」的專注。

　　這一件作品是竇加現場的觀察記錄，法文原名「defile」是賽馬前的

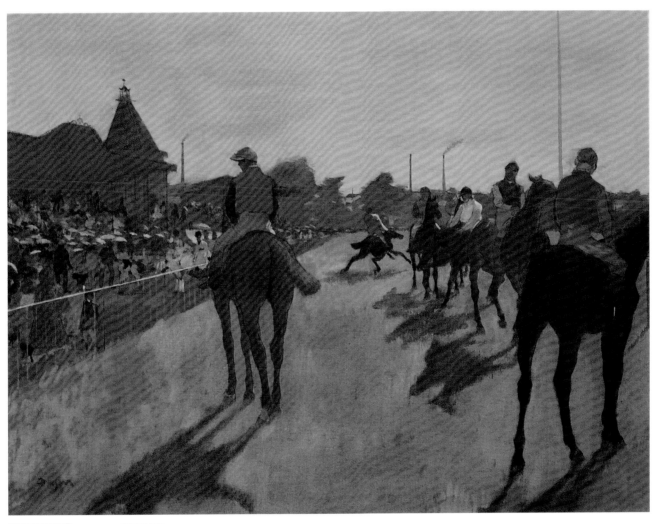

賽馬前巡禮 1866-68　奧賽美術館

列隊巡禮。騎士整裝完畢，騎在馬上，在馬場緩緩踏步，向兩邊觀眾致意。

欄杆外圍是來賽馬的觀眾，穿著入時的紳士，許多撐著小洋傘的貴婦、淑女、名媛，他們是來「賭馬」的城市中產階級。背景部分可以看到賽馬場入口大廳的尖塔建築，以及地平線盡頭，遠遠可以望見冒著黑煙的工廠煙囪。

印象派畫家的畫中有火車、工廠，都噴發著濃煙。工業革命初期，他們的繪畫裡不迴避當代的機械產業文明。

另一件竇加一八七二年前後的作品也是以「賽馬前」為主題，畫面地平線上也是一排工廠煙囪，矗立向高曠的天空，噴發著濃煙，和地平線上中世紀的教堂尖塔一樣，彷彿標誌著新時代的信仰。賽馬不再是古代的懷舊，賽馬有了當代社會的新的意義。

這件最早的竇加「賽馬」作品，四〇乘六〇公分左右的畫面，竇加用自己時代的許多社會標記襯托出「馬」與「騎士」主題。原來在他的中世紀構圖裡，「馬」與「騎士」都只是古典詩意的聯想，然而在這件作品裡，竇加賦予了「馬」與「騎士」全然不同於歷史繪畫的當代意義。

賽馬場，擁擠著權貴仕紳貴婦，然而竇加的現代「騎士」與「馬」仍然是主題。

整個畫面的中央位置留給了「騎士」與「馬」。他們仍然是現代文明舞台上的主角，姿態優雅，緩轡踏步而行，彬彬有禮。竇加是在這些被中產階級視為「賭具」的「騎士」與「馬」身上，再一次發現和確認古典的騎士精神的優雅與莊嚴嗎？

面對這一件作品，或許會訝異，竇加選擇的角度正對著最前景兩匹馬的臀部。他們分別向兩側群眾致意。他們正是兩旁觀眾的「賭具」，在經濟投資的資產者眼中，他們其實是被賭場豢養的，像古代羅馬貴族豢養的「奴隸」，只是為了娛樂貴族而存在。然而竇加深沉的眼睛，彷彿透視到文明的矛盾，透視到現代繁華背後帶著苦味的虛無。它顛覆了現場的主、從關係，「騎士」與「馬」仍然是竇加眼中的「主角」，是時代的「英雄」，富有的投資者，反而是他們的「背景」。

這張不大的作品裡，透露的孤獨與荒寂，讓人不安。為什麼「騎士」與「馬」都背對畫面？為什麼看不見騎士的五官表情？為什麼地面上拖長著騎士與馬的長長的影子？

凝視這張畫久了，或許會發現彷彿竇加心目中的「主角」，也不是「騎士」與「馬」，而是在畫面中央最重要位置空地上的影子。因為那些影子，畫面上的「繁華」忽然變成「夢幻泡影」，彷彿一切都只是眼前一時的喧囂，繁華背後，畫家冷冷地看著留在地上虛幻空無的「影子」。

竇加的畫與同時代印象派的明亮華麗如此不同，因為他總是很快透視到華麗背後的孤寂，這張「賽馬前巡禮」是竇加美學的經典代表。

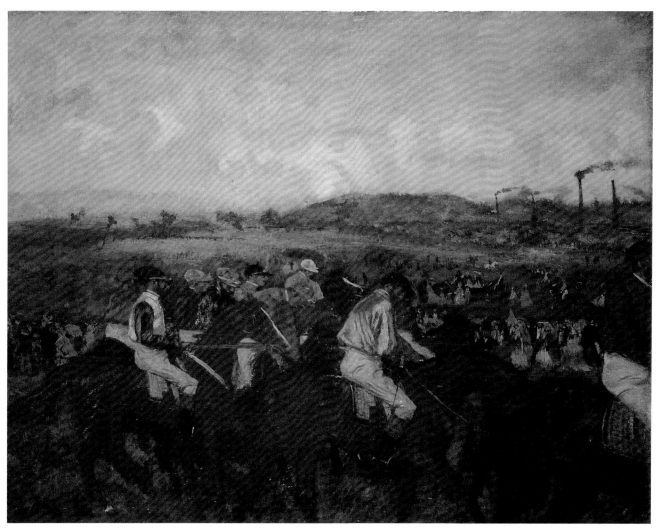

賽馬前 1862 奧賽美術館

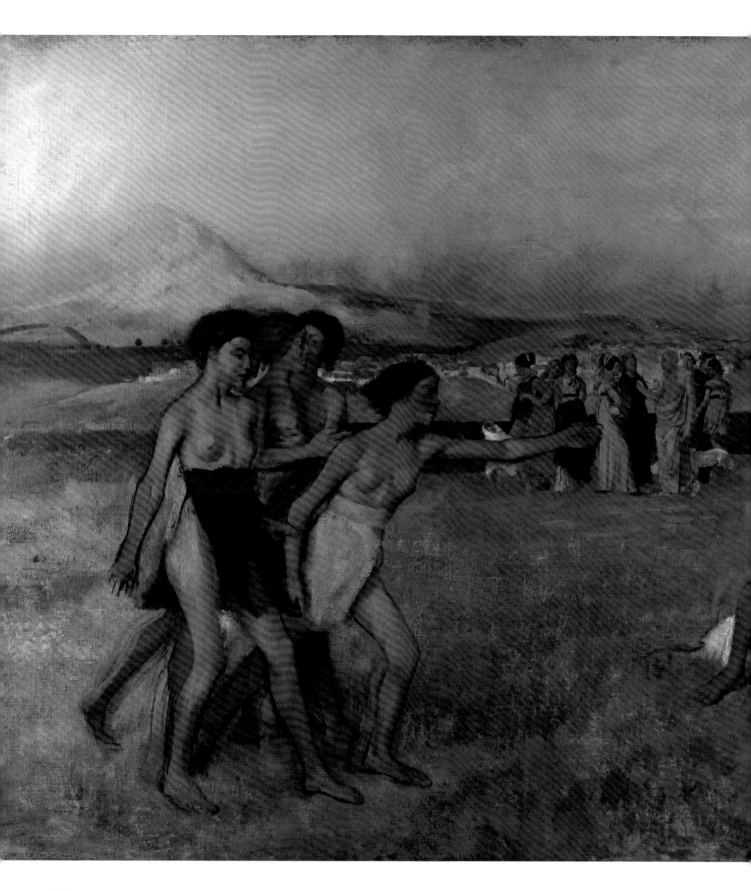

青年斯巴達 1860 倫敦國家畫廊

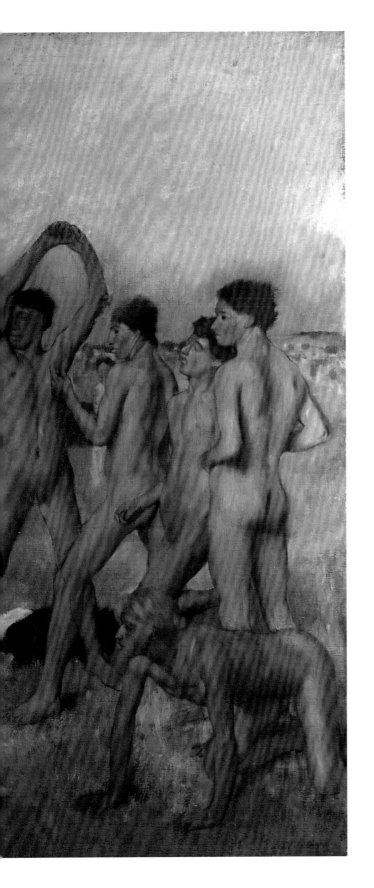

青年斯巴達

　　竇加的創作在連接古典與現代上是非常值得注意的，有一件他更早期的作品「青年斯巴達」（young Spartan），大概創作於一八六〇年前後。那時竇加還沒有認識馬奈，他的創作方向也還沒有脫離歷史古典的傳統，就像這張畫的標題「青年斯巴達」，故事放在公元前大約七世紀。

　　當時李科格斯（Lycurgus）制定斯巴達律法，建立城邦嚴格的軍事體能訓練教育。在競技中，甚至要求女性公民挑戰男性公民，激發鬥志。這一段古希臘的故事記錄在普祿塔克（Plutarch）的歷史中，竇加讀到了，彷彿被觸動了什麼，構思創作一張約100x150尺寸的作品。

　　標題雖然如此「古典」，但是畫面其實非常「現代」。有時代符號的衣著人物都退遠在背景最底端，不容易看清楚，前景的部分，幾位少年，因為是裸體，竇加又用很現代的筆法處理，五名少男和四名少女，都像現代人。除了少女下身的圍布用色塊表現，其他身體的赤裸，完全不沾帶任何時間的意義。

　　竇加巧妙地在一張標題古典的作品中，偷渡了現代美學的內涵，赤裸、青春、運動，挑釁般地對立，彷彿要激發生命內在最底層的潛能。青春、體能，已經不是古代斯巴達專屬的主題，青春、赤裸、體能、競爭，成為現代人性的共相。竇加似乎要在當代重塑斯巴達精神，讓作品在古典的標題下，傳遞與再造現代世界的精神。

　　這張畫雖然沒有完成，可是一直留在竇加身邊，直到他去世，可見他對這件作品的鍾愛。

　　好幾次在倫敦凝視這件作品，都覺得是竇加一生作品中傑作中的傑作。我感覺到後來他在「騎士」、「馬」的主題，甚至在「芭蕾」系列、「浴女」系列中尋找的身體肌肉的律動，不管是人，或是動物，肌肉極限的收與放，都如此讓他著迷。肌肉的動與靜，身體的跳躍、平衡、奔馳、伸展、迸放，這些赤裸的身體，初初發育的少男與少女的身體，這麼青春，有這麼多渴望，有這麼多夢想，好像是在挑戰對方，或許更是在測探自己的內在潛能。

　　一位少女的身體伸手、向前傾，彷彿挑戰對方，一位少男的身體向上伸展拉長雙手，像是備戰，像是蓄勢待發，竇加關心肌肉骨骼以外更內在的生命爆發力。在「騎士」身上，在「馬」身上，在「芭蕾舞」少女身上，在沐浴後的女性裸體身上，他都在找尋同樣的東西，所有這種對身體律動的關心，似乎最早就在一八六〇年的這件「青年斯巴達」作品裡，已可以窺見了後來發展的端倪。

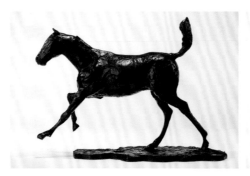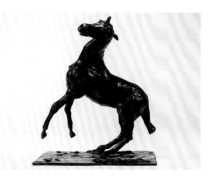

馬 青銅　1921-22　亞洲大學現代美術館

　　各種素材的馬，甚至從「賽馬」裡獨立出來，不受人的羈絆。竇加持續在馬的身體律動中尋找表現的可能，靜止的馬，奔跑的馬，馳騁飛揚的馬，低頭飲水的馬，搖動馬鬃的馬，向前仆倒的馬，衝刺的馬，負重拉車的馬——竇加一一做現場速寫、素描，再整理成粉彩或油畫作品，甚至用石膏捏塑立體造型，觀察馬的身體各個角度的變化。繪畫史上很少有畫家一直專注一個系列的主題，如此鍥而不捨，如此不斷鑽研探討，留下數量可觀的各種媒材的練習。

　　台灣亞洲大學現在美術館存有一套竇加石膏模翻鑄的銅馬，有各種不同動態，甚至只是創作者為了研究做的習作。現場觀察細部，可以很清楚看到創作者的手在石膏或泥土上「揉」、「捏」、「擠壓」，在塑造過程留下的肌理，如此原創，甚至並不修飾完整，對創作者而言，是練習的過程，卻因為保留了最粗樸原始的創作動機，也更啟發了現代雕塑自由表現的現代性。

　　馬，這樣一個在古典藝術裡有長久傳統的繪畫主題，卻因為竇加的專注，被開發出了全新的現代意義。

　　哈佛大學福格美術館一件「賽馬開始」，也創作於一八六〇至六二年之間，裁判搖下紅旗，騎士專注備戰，馬匹揚蹄，正待衝刺而出。

　　畫面上三匹馬，遠遠的賽馬場，散落著一堆一堆人群，這件作品，幾乎全用暗色系的油料，只有三名騎士的衣服、帽子和馬鞍，點出鮮明的紅與黃。高彩度的紅，高明度的黃，一點粉藍，在一件古典暗色調性的油畫裡忽然亮起來，和學院傳統的「馬」的作品有了強烈差別。如果沒有這些「現代騎士」，這件作品就很近似十九世紀初的新古典主義的戰役圖了。

　　要分析竇加作品的「現代性」，這件畫作是很好的實例。把高彩度的紅、高明度的黃掩蓋起來，這張畫就像是古典油畫，連天空和草地的色調都像傳統畫法。但是竇加從傳統走出來，他大膽讓傳統中介入現代元素，三名馬師是現代「騎士」，他們不再生活在中世紀，他們不是歷史的懷舊，他們是竇加筆下當代的「英雄」。

　　在傳統騎士繪畫裡，騎士總是「英雄」，通常是以勝利的姿態騎在馬上，趾高氣揚。然而，十九世紀的歐洲，無論在繪畫裡或文學中，傳統騎士精神的「英雄」已重新被定義。

　　「英雄」（hero），只是小說或藝術裡的「角色」，福樓拜筆下的「包法

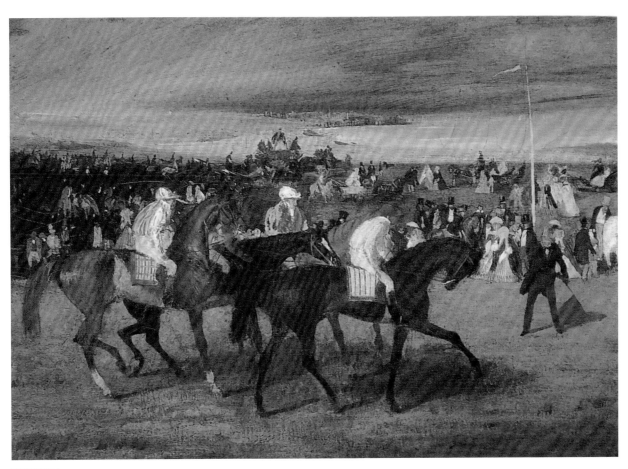

賽馬開始 1860-62 哈佛大學福格美術館

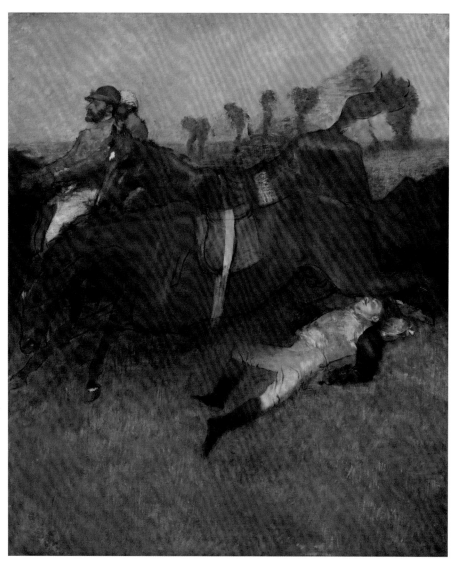

摔落的騎士 1866 華盛頓國家畫廊

利夫人」，或「一顆簡單的心」裡的女僕，他們可能是現實裡卑微挫敗的「角色」，然而也是現代主義藝術創作裡的「英雄」。

華盛頓國家畫廊竇加的「摔落的騎士」，是現代繪畫裡的「英雄」，他們努力過、奮鬥過，從馬背上墜落，馬仍然向前衝，騎士躺在地上，動彈不得，生死不知。竇加選擇了這樣的場景，向他系列的「騎士」與「馬」致敬。他們被豢養，當成資本家的「賭具」，他們有時勝利，接受歡呼，贏得賞金，名利雙收，然而竇加不會遺忘那些「失敗者」，那些「失敗」的時刻，從馬背上墜落的時刻，奄奄一息，人事不知，沮喪絕望的時刻。

竇加凝視生命的方法如此寬闊，他不在意結果。輸或贏，都是生命本身，

他旁觀、記錄，對所有努力活過的生命致敬。竇加比同時代許多藝術家更深沉，更具哲學性，因為他不只擁有技巧，竇加美學中的思想性或許是更值得注意的吧？

竇加只是關心「騎士」與「馬」的繪畫嗎？還是他在這一主題裡看到了現代社會生命存活的另一種意義？一直延續到一八八〇至九〇年代，竇加始終沒有放棄對這一主題的觀察和發展，他甚至利用新發明的攝影去記錄馬的活動，用一格一格停格的方式更細微地捕捉馬的動態。

竇加在攝影上的興趣一定程度影響到他的繪畫，現代科技感光帶來的視覺經驗，無論是形像動態的捕捉，無論是光影的層次，無論是視窗、景深、構圖，都與他的繪畫創作起著重大的互動。

他不會像某些寫實畫家，覺得攝影對他的繪畫是一種威脅，也不會只是利用攝影，做繪畫的臨摹。相反的，竇加介入這一新科技，試圖在裡面發現視覺的新元素，用來開創新的繪畫空間。

一八八〇年代末，英國攝影家莫伯瑞吉（Eadweard J. Muybridge）發展出

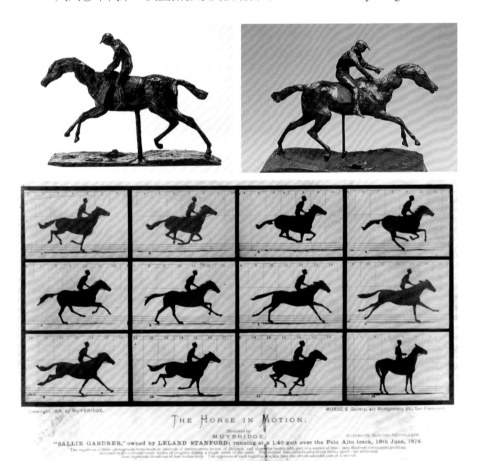

（上）**馬與騎士**　左為亞洲大學現代美術館收藏的1921年石膏模銅鑄作品，右為1890年代的創作

（下）**英國攝影家莫伯瑞吉的「停格」攝影實驗**

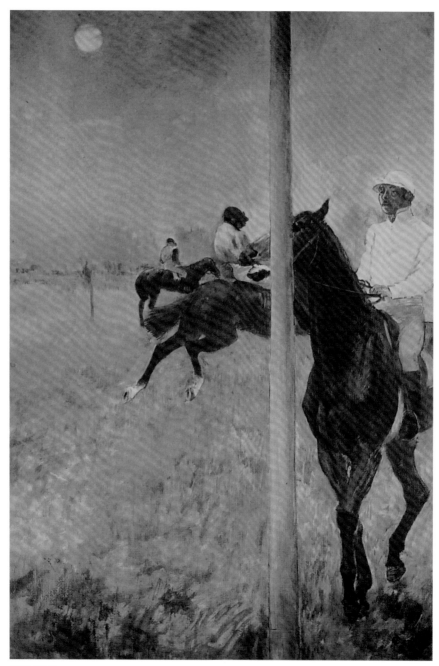

賽馬繞旗　1879　伯明罕大學巴貝藝術中心

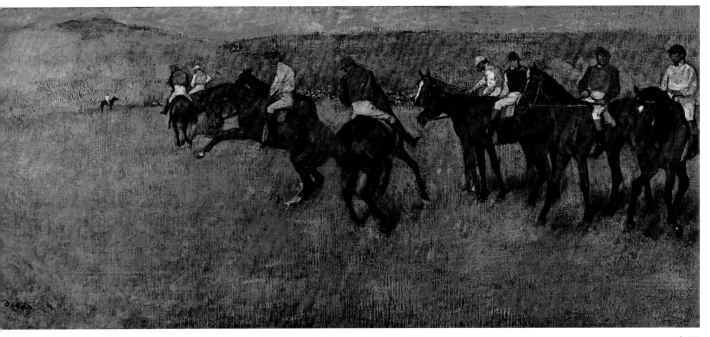

賽馬
1885-92
美國維吉尼亞美術館

一種「停格」（stop-motion）的攝影實驗，用類似後來電影分鏡的方式，把人
或馬的動作用一格一格的停格連串起來，這一發表於一八八七年的攝影實驗，
Animal Locomotion，讓畫馬畫了二十年的竇加大受啟發，在攝影取得的連續動
作裡，他了解到傳統繪畫捕捉動態的局限性，他可能更積極想打破固定造型的
方式，去抓住瞬間的動作裡「時間」的抽象性。

如果比較竇加後期在一八九〇年代創作的馬與騎士，全力衝刺的動態感與
莫伯瑞吉在攝影裡的停格實驗，兩相對照，或許就可以看出竇加如何借用了現
代科技的實驗，開拓了自己創作的領域。

竇加在一八八〇年前後的作品，已經有新的構圖實驗，像現藏英國伯明
罕（Birmingham）的一件賽馬繞旗作品，有時會覺得看起來不十分完整。習慣
傳統構圖的人可能會覺得突兀，馬的身體，或切頭或切尾，畫面中央突然有旗
桿木柱隔斷。這種迥異於傳統構圖的現代表現方式，一方面讓時間的因素更明
顯介入畫面，讓許多看似不連續的造型，卻更表現出動態的延續。而且深受日
本浮世繪版畫的構圖影響，竇加必然也深思過，可不可以在畫面中央置入一根
柱子？讓畫面不再是傳統學院的固定模式，而可以產生多視角連接的更為變化
和運動的效果。竇加對視覺的可能性的實驗，一方面借助現代科技，另一方面
也大量移用東方異文化的經驗，例如竇加好幾次實驗東方扇面形式，造就他

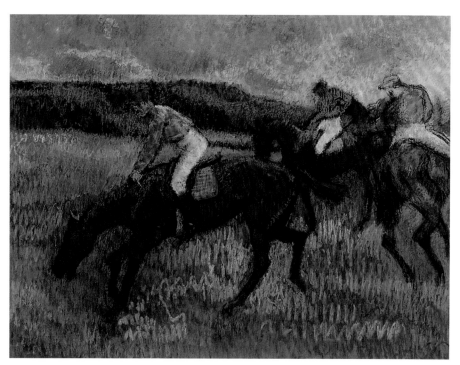

三騎士 1900　紐約大都會美術館

在多元視點上不斷創新歐洲原來單一視點的藝術風格。現藏維吉尼亞美術館
（Virginia Museum）的一件「賽馬」，完成於一八九二年，畫面裡騎士列隊練
習，可以明顯看出最中央兩匹馬的連續動作。橫向拉長的畫面，使人想到東方
長卷構圖，虛、實對應，凸顯構圖中央兩匹馬的連續轉身動作，竇加在創作上
理性的思考多於情緒，使他不斷累積經驗，同一主題，反覆思考，創作一次一
次不同階段的作品風格。

內在世界的孤寂與自由

　　竇加後期因為眼睛的關係，大量使用粉彩材料，粉彩如同鉛筆，可以快速
做現場速寫，粉彩的材質色彩明亮鮮豔，使他的繪畫裡的彩色更炫麗明亮，筆
觸也更自由，紐約大都會一件粉彩「賽馬」也凸顯出動作的連續性。

　　一八九四年竇加一件「賽馬前」作品（Thyssen Bornemisza Museum
Spain），在彷彿夕陽的反照裡，七、八名騎士在賽前練習。夕陽的光在起伏
的山巒間出現大片暗影，中央的幾匹馬都背對畫面，朝遠處走去，朝最高處的

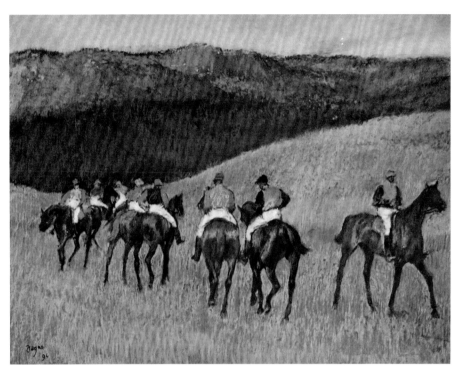

賽馬前 1894 馬德里蒂森–博內米薩美術館

山巔明亮的光走去。騎士身上彩色鮮豔的衣服，銀紅、翡翠綠、寶藍，如同寶石，彷彿呼應著遠處的陽光閃爍。後期竇加的「馬」彷彿不再是豢養來做競技的馬，牠們，或牠們的主人——「騎士」，都孤獨走向曠野，彷彿「騎士」與「馬」解脫了被當作「賭具」的束縛，走向他們嚮往的真正無拘無束的烏托邦。

　　竇加內在世界的孤寂之感，使他渴望一種自由，不受羈絆的自由，不受驅使的自由，不受奴役的自由。竇加的美學仍然如此凝視繁華，在最熱鬧喧囂的賽馬場，在最布爾喬亞的炫富的時尚空間，他還是看到生命底層本質的人的孤獨。這件作品讓人想到高更最後畫的「白馬」，也是背對畫面，也是彷彿在夕陽的餘暉裡，孤獨走進深林中的水塘。

　　竇加一生研究的主題其實不只是現實裡的「賽馬」，他逐漸抽離了「賽馬」的現實性、社會性，讓「騎士」與「馬」的主題產生昇華，昇華成詩，昇華成生命最終的嚮往。

第六章 竇加與卡莎特

　　二〇一四年是竇加誕生一百八十週年的紀念，各大博物館都有竇加的展覽，展覽的主題許多也都定位在竇加與卡莎特的關係與作品比較上。恰好，小竇加十歲的卡莎特（1844），也是一百七十週年誕生紀念，卡莎特生在五月二十二日，竇加是六月十九日，美國華盛頓國家畫廊，因此就選擇二〇一四年五月至十月，彷彿為兩人慶生，舉辦這兩位畫家的聯合展覽，定名為「竇加－卡莎特」，展出七十多件兩人的重要作品，也舉辦關於兩位畫家相互影響的文件資料的剖析講座。

　　瑪麗・卡莎特（Marry Cassatt）是印象派時代最負盛名的女性畫家。當時女性畫家少之又少，莫里索（Morisot）是其中一位，後來嫁給馬奈的弟弟尤金，作品減少，沒有像卡莎特創作數量那樣多，風格那樣獨特。

　　當然，卡莎特另一個受重視的原因——她是美國人。美國當時能與歐洲印象派藝術連接的畫家也一樣少之又少，對於後來財力資源特別豐富的美國各地美術館而言，當然會極力不惜巨資蒐購留在歐洲的卡莎特作品，以彰顯美術館與本國在地畫家的關係。

　　美國華盛頓國家畫廊對竇加的紀念展，也理所當然，一定會連繫到自己本土重要的女性畫家卡莎特。

　　一般世俗討論兩位畫家的關係，很容易陷入羅曼史的渲染，藝術創作的部分往往反而被俗世愛情的傳奇掩蓋。像通俗小說與電影裡的羅丹（A. Rodin）與卡密兒（Camille）的故事，重點常常集中在談論兩人的情愛關係或性的關係，真正創作上的主題反而被忽略。羅丹與卡密兒，兩個性格上都有足夠強度的藝術家，創作上的獨立性，風格上的不同，可能都因此被偏離或扭曲了。

　　兩位在創作上都有企圖心，生命力都十分旺盛的藝術家相遇了，可能是愛情的相遇，但也極可能是創作上的激盪。一般人不容易了解，藝術創作也是一種吸引與牽連，可能是更大於情愛的牽連。創作上的激動，可以使彼此的生命發光發亮，並不一定會比愛情的力量小，也通常有可能更強烈於肉體表相或性的吸引。

　　竇加與卡莎特有很深的交往關係，但是，這種關係，究竟是男女間的愛情，或有更大部分來自創作上的吸引與互動？因為二〇一四年美國華盛頓國家畫廊的紀念展，也變成了熱門的話題。

　　從展覽本身來看，策展者並沒有聚焦在世俗大眾關心的「愛情」、「羅曼史」，或更庸俗的「八卦」。

　　這個展覽尊重竇加的獨立性，也尊重卡莎特的獨立性。在兩個平行獨立人格的基礎上，探討他們相遇時創作上的互動與激盪。展覽的主標「Degas/Cassatt」，兩個名字是平行的，是兩個人的雙「個展」。

　　展覽的畫作，忠實呈現兩位優秀的藝術家，各自在創作領域無可取代的性格特質。他們可以相遇，也可以不相遇。但他們的相遇，激出了一些火花，卡莎特顯然折服竇加在創作上的卓越傑出表現，受到竇加許多美學觀點與技巧的幫助。竇加也很少如此欣賞一位女性，卡莎特曾經開玩笑地說：竇加有「反女性」傾向。

出身貴族世家的竇加，的確似乎有情愛上的自負與潔癖，他的感情生活也像他美學的品味，高貴節制，很少隨便氾濫。梵谷曾經在書信上批評竇加「性慾自制」，這一點未嘗不是竇加情愛上的理性嚴謹，不同於一般浪漫藝術家的情緒化或聳動化。竇加畫風冷靜自制，很少情緒煽動的狂野，他的人格特質、情愛特質也應該如此看待吧。

　　對竇加而言，與卡莎特相處，她的「女性」部分，彷彿已經不是最重要的因素。竇加更讚嘆的似乎是一個女性畫家，能夠有如此獨立自主的創作風格，如此豐沛強大的生命力，他欣賞的恰好是卡莎特的自信、自主。

　　他們相遇了，彼此都感覺到愉悅開心，彷彿激發了內在某些共同的創作基因。毫無芥蒂，一清如水。將近十年，在創作上互動激勵，兩個人都產生了超越前一時期的好作品，那種相遇的快樂，相激盪的快樂，是像一種戀愛，但是或許並不是一般世俗界定的凡庸的「戀愛」。在「戀愛」中，他們仍然保持清醒獨立的自我，他們並不依賴對方，不沾黏糾纏，在創作的風格上更是一直確守自己的特色。這樣的「戀愛」，的確十分少見，他們是愛人，是師生，是知己，像朋友，卻又如同陌生人，一旦分手，各自回到自己的創作，還是完全不受干擾的獨立的自己。

　　如同華盛頓國家畫廊的展覽，許多評論定位的焦點不是「愛情」，而是「友誼」，評論的焦點如Karen Rosenberg所言，是「學生老師的關係」（student-teacher relationship），如果是「戀愛」，也似乎是純精神性柏拉圖式的「戀愛」伴侶（a purely platonic power couple）。

　　這樣的議論，似乎回答了長期以來大眾的關心，消解了外界渲染的竇加與卡莎特羅曼史的情侶傳奇關係。這個展覽，回到作品本身，檢視、印證兩位優秀創作者的另一種藝術上的「關係」。

　　卡莎特一八四四年生於美國賓州，他的父親經營證券股票市場，母親出身是銀行世家。成長背景跟竇加十分相似，兩人從小都在富裕環境長大，接受良好的人文教育。

　　卡莎特十歲左右就跟隨母親遊歷歐洲各大城市，愛上了藝術，十五歲就進賓州藝術學院習畫。當時美國藝術教育保守，女性學生很少，也被限制，不能畫裸體模特兒。卡莎特因此輟學，一八六六年，二十二歲，又重回巴黎，在羅浮宮臨摹古典作品，私下拜名師學習，進步很快。一八六八年卡莎特就入選巴黎沙龍美展，是極少數入選法國沙龍的女性畫家，又是美國人，很快就受到美術界注意。

　　一八七五年卡莎特偶然在一畫廊櫥窗看見一幅竇加的粉彩作品，大為震驚，數十年後，她還時時跟朋友回憶當時的驚喜，形容自己「鼻子貼在玻璃櫥窗上」看竇加作品的傻相，好像當時被竇加作品震驚的印象還異常鮮明。

　　在認識竇加之前，卡莎特先被竇加作品震撼了。

　　一八七七年竇加出面，邀請卡莎特加入印象派的聯展，兩人因此相遇了，交往密切了起來。第二次印象派大展，卡莎特因此展出了「藍色扶手椅小女孩」這件作品，轟動一時。

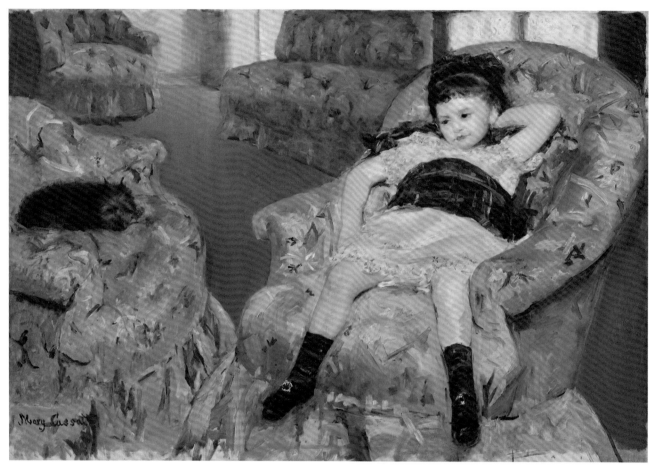

卡莎特　藍色扶手椅小女孩
1878　華盛頓國家畫廊

竇加–卡莎特

　　二〇一四年華盛頓的「竇加–卡莎特」大展，卡莎特的「藍色扶手椅小女孩」畫作被當成重點展出。評論家也特別指出，這件作品當時是在竇加指導下完成，並同時展出卡莎特的信件，說明畫中的小女孩是竇加朋友的女兒，介紹給卡莎特做模特兒。策展單位不只對比這件作品牆腳暗影色塊處理，與竇加其他作品的類似性，展出單位也動用現代科技的紅光透視，在畫面中找出竇加習慣用的某些筆觸。

　　展覽中做了一些兩人的畫作比對，例如，竇加喜愛以東方扇面作畫，這些扇面畫作，也有時會出現在卡莎特人物畫中，成為背景。

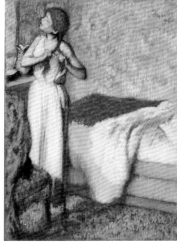

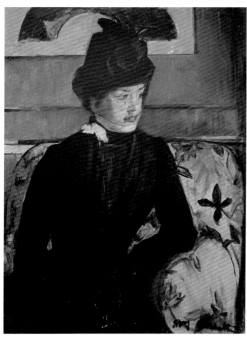

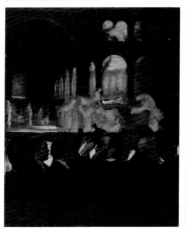

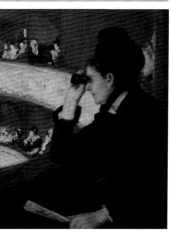

（上左）**竇加扇面**

1879　紐約大都會美術館

（下左）**卡莎特畫中的扇面**

1879-80　美國巴爾的摩藝術博物館

（上中）**梳妝女子**　1883　私人收藏

（上右）**梳妝女子**　1889　匹茲堡卡內基美術館

（下中）**劇院中**　1871　紐約大都會美術館

（下右）**劇院中**　1878　波士頓美術館

中為竇加，右為卡莎特作品，以類似主題作畫

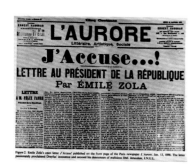

1889年「德黑夫事件」，左拉在報上寫了「我控訴」一文

寶加與卡莎特在一八八〇年前後交往最為頻繁，兩個人的工作室距離很近，寶加帶領卡莎特學習做金屬版畫，卡莎特讚美寶加的粉彩作品，也因此使寶加創作更多色彩繽紛的粉彩畫。兩人的互動密切，創作上彼此的影響如此明顯，寶家也常陪伴卡莎特看羅浮宮，聽音樂會，甚至出入服飾店，看卡莎特挑選帽子，因此，自然使這一段的交往容易被特別渲染成一種男女情愛的羅曼史。

因為兩人當時交往的書信文件資料幾乎全部佚失，使寶加與卡莎特真實的關係始終不明，有關男女情愛的傳奇，也就任憑論述者與小說家傳聞與猜測，但也始終都只是傳聞，無法證實。

也許到了二十一世紀，探討藝術史的方向改變，對人性的了解更寬容，探討兩個人的關係，有可能更貼近真實人性，二〇一四年美國華盛頓的「寶加–卡莎特」大展，幾乎反而都聚焦在解脫兩人的情愛關係，還原兩位個性獨立的畫家各自獨立的位置。

相差十歲，寶加與卡莎特相遇，寶加過了五十歲，卡莎特也過了四十歲，兩人都出身於保守而教養嚴格的傳統家庭，他們都在情愛世界彷彿有貴族式的潔癖，他們個性都成熟內斂，沒有一般人想像的藝術家的浪漫。評論家舉出梵谷書信裡談到的寶加「性的自制」，彷彿也正好說明理性而且道德意識強烈的兩位藝術家，他們相遇，的確可以守住分寸，更多是藝術創作上的切磋互助，並不涉及——或至少很少涉及一般世俗揣測的「情愛」。

寶加與卡莎特兩人都一直保持單身未婚，他們對自己生活型態的選擇也大不同於流俗。他們專心一意在創作的狂熱裡，彷彿別無其他多餘的俗世熱情。

寶加晚年曾經勸一位收藏家結婚，收藏家反問：那你為何一直單身？寶加的回答幽默而耐人尋味，他說：我害怕每畫完一張畫，太太就在旁邊讚嘆說：「啊！多麼完美的畫！」

在創作裡，寶加似乎連讚美都不要，他要徹底的孤獨。

漸行漸遠

寶加與卡莎特後來逐漸疏遠，大概在一八八六年最後一次印象派大展之後。一八八九年在著名的「德黑夫事件」發生時，寶加獨排眾議，與大部分反政府判決的朋友對立，更使他與朋友關係極度惡化。當時德黑夫被判刑，左拉（Zola）為首，寫了「我控訴」（J'accuse）一文，為德黑夫辯論，認為政府的審判有政治意圖，明顯打擊猶太族群，不是公正獨立的司法審判。當時幾乎所有前衛文學家、藝術家都站在左拉一邊。唯獨寶加，堅決表明了反猶太的立場。因為這個事件，寶加不只跟卡莎特疏遠，也幾乎跟印象派所有的畫家都絕交了。

在政治上，寶加也一直冷靜、深思，並不隨波逐流，在「德黑夫事件」中，雖然大眾意見如此強大，他卻一樣「雖千萬人，吾往矣。」不惜斷絕所有親友關係。寶加的孤獨，使他一直無法在任何一個「團體」中，但他的孤獨也

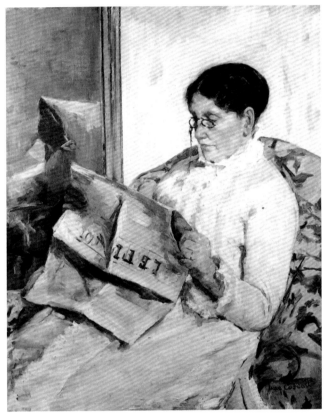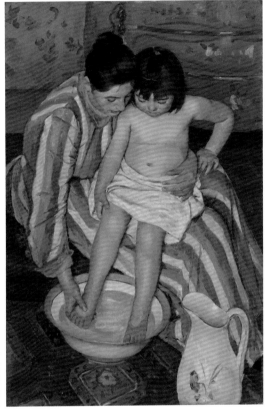

（左）**卡沙特　讀報的母親**
1883　私人收藏
（右）**卡沙特　為女兒沐浴的母親**
1893　芝加哥藝術中心

使他不受世俗干擾，成為少有的深沉冷靜的好畫家。或許對竇加而言，創作者，本來就應當是本質上的孤獨者吧。

此後，卡莎特回到美國，仍然時時回到歐洲，但與竇加的連繫愈來愈少。她的後期作品，有意識地強調女性獨立人格，參與女性獨立運動，發展獨特的女性風格繪畫，她筆下的「讀報的母親」剛毅自主，常常被做為美國立國之初知識女性的典範符號。她強調女性意識，卻不否定女性身上的母性特質，「為女兒沐浴的母親」，傳承歐洲中世紀宗教繪畫的聖母聖嬰圖像，賦予現代生活的俗世精神，洋溢著母性對生命的包容與溫柔。這些，都被認為是藝術史上最早確立女性觀點的繪畫，建立了卡莎特在藝術史上獨特不朽的地位。

同時，卡莎特不只是做一名畫家，在創作之餘，她不遺餘力，推介歐洲印象派的作品，讓美國富有起來的收藏家認識印象派，大量購買了當時歐洲最好的畫作，豐富了今天像紐約大都會美術館或華盛頓國家畫廊的館藏。

卡莎特也仍然不斷向收藏者介紹竇加，讓美國的買家認識竇加、收藏竇加。分手之後，竇加也還大量收藏卡莎特的作品。這些都不像世俗的羅曼史邏輯，兩個人後來幾乎不再有很多機會謀面，但是仍然關切對方的作品，關心對方的創作，可以平和公開地讚美與欣賞彼此的作品，這都使竇加與卡莎特的情誼，到了二十一世紀，仍然對現代人的交往有更深的啟發吧。

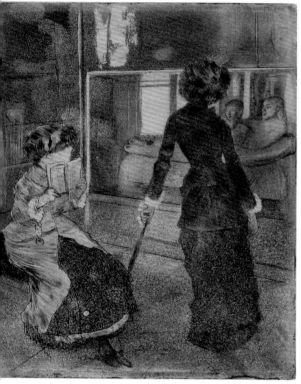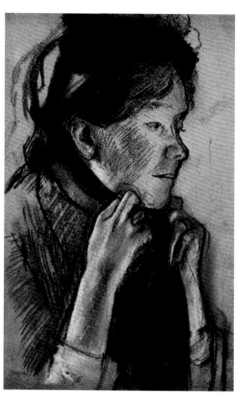

（左）**在羅浮宮**

1880　私人收藏

（中）**在羅浮宮**

1879-1880　紐約布魯克林美術館

（右）**試戴帽子的女子**

1882　巴黎羅浮宮

　　或許竇加與卡莎特提供了一種嶄新的「愛情」或「友情」關係，解脫了傳統倫理的世俗羈絆，他，或她，其實都是獨立的個體，他們彼此欣賞，彼此激勵，卻不依賴，沒有俗世的瓜葛沾黏。

　　從畫作來看，竇加筆下的卡莎特或許也提供了不同觀看「愛人」的方式。

　　一八八○年前後，竇加以「卡莎特在羅浮宮」創作了一系列作品，有素描、有金屬版畫、有粉彩，但畫面構圖形式幾乎一樣。畫中卡莎特是背影，穿著時尚的長裙，戴著帽子，手中一柄陽傘，彷彿看藝術品看累了，用陽傘當手杖，支撐著身體。這一系列作品中，卡莎特姿態幾乎一樣，但周遭的場景在改變。卡莎特有時候在看古埃及雕像，有時候在看畫，顯然，這一系列作品，竇加畫了很久，好像做為兩個人在羅浮宮的功課，看各個不同時期的藝術，彼此討論，竇加也隨手記錄下卡莎特在不同藝術品前的樣子。畫裡坐在一邊看書的是卡莎特的妹妹麗狄亞（Lydia），好像對兩人關心的藝術興趣不大，低頭看自己的書，偶然抬頭看一下姊姊。

　　竇加在跟卡莎特往來最密切的時間，畫裡的卡莎特是背面，這與一般戀愛中的畫家處理自己愛人的方式已經十分不同。

　　對比這一系列作品，會發現：竇加關心的，似乎不是卡莎特，而是卡莎特與藝術的關係。

　　竇加是關心肖像畫裡人物內在心理與情感流動的畫家，因此，他以描繪背

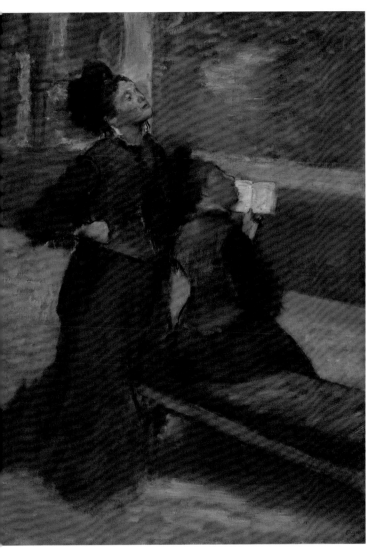

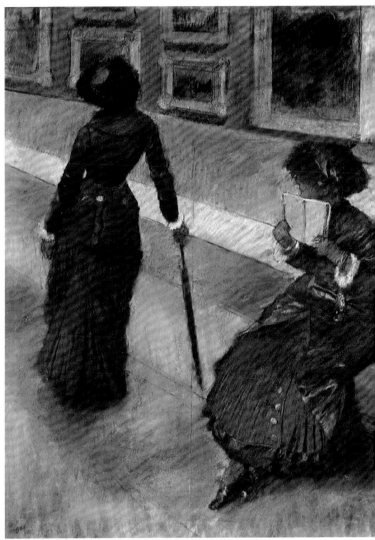

（左）**卡莎特在羅浮宮**

1879　波士頓美術館

（右）**卡莎特在羅浮宮**

1879　私人收藏

卡莎特的信

影的方式處理卡莎特，他以卡莎特在羅浮宮觀看藝術品作主題，這一系列的作品都更能看出，竇加是以完全理性客觀的創作方式記錄卡莎特，作品裡沒有激情，沒有迷戀，沒有個人情感的介入。

竇加最主要畫的一張卡莎特肖像並沒有完成，是卡莎特坐在椅子上，手裡拿著幾張紙牌，臉上帶著淡淡微笑，彷彿若有所思。

這件現藏華盛頓肖像美術館的作品，創作於一八八四年，卡莎特四十歲，竇加五十歲，以年齡來看，他們也不再是浪漫的年紀，足夠成熟，也足夠獨立，對自己的創作方向都很篤定，對自己與他人的關係也不會有太多情緒糾葛介入。畫裡的卡莎特有優雅的姿態，情感內斂幽微，是充分自信的喜悅，她與竇加，在某些方面是如此相像，藝術的執著，獨立的個性，一直保有孤獨而飽滿的自我。

一九一二年，卡莎特曾經寫信向畫廊經紀人杜朗－胡埃（Paul Durand-Ruel）談起這張竇加畫她的肖像，特別說明：「不希望有人知道擺姿勢讓竇加畫」。卡莎特似乎晚年也毀掉很多她早年與竇加來往的信件資料，彷彿刻意不想留下這些往事的記憶。傳奇傳記家可能從這些舉動去聯想或誇大卡莎特對竇加情感的牽連，但是從創作上來看，卡莎特後來強調的獨立女性的美學風格，或許並不希望世人太過渲染她所受的竇加影響吧。她的確受竇加影響甚大，也一直不曾中斷她對竇加作品的讚美欣賞，但是，卡莎特還是希望要做她自己，做一個生命獨立的女性，做一個風格獨立的畫家。她後期的作品也明顯走出與竇加完全不同的自我風格。

從生活上來看，因為卡莎特講究服飾衣裝，常常要去服飾店選帽子、試穿衣服，因此發展出竇加一系列以女性時尚為主題的作品。這些作品裡，對著鏡子試戴帽子的女性，有時看得出是卡莎特，有時看不出是卡莎特。但的確是因為和卡莎特的相處，竇加有機會陪伴一個女性長時間在服飾店，觀察女性選擇衣帽時的種種專注姿態，竇加因此用快速素描記錄下一個時代巴黎的女性時尚世界。

竇加的女性時尚系列作品，因此也成為他此後繪畫生涯中極重要的一個主題。

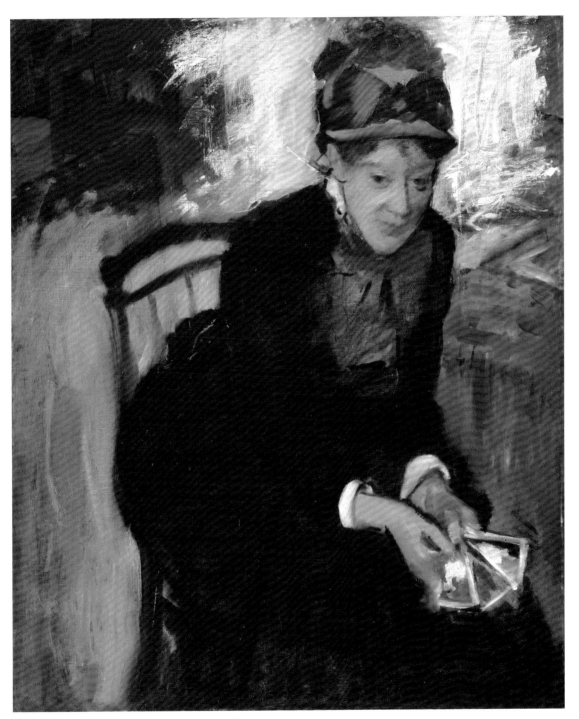

未完成的卡莎特肖像　1880-84　華盛頓肖像美術館

（上）**莫內 草地上的午餐**

1866 莫斯科普希金美術館

（中）**雷諾瓦 煎餅磨坊的舞會**

1876 奧賽美術館

（下）**馬奈 啤酒屋**

1879 巴爾的摩渥特美術館

第七章 城市生活與時尚

印象派畫家都關心城市生活，因為工業商業發達，逐漸繁榮起來的城市，人口集中，城市景觀快速改變。逐漸形成主流的中產階級，他們在經濟富有之後，參與政治經濟改革，帶領建立新的社會習慣，創造了屬於自己時代的生活方式。一八五〇年前後的巴黎，城市規畫翻新，建築大量改造，開拓出許多現代都會的廣場和大道（boulevard），六層至七層的豪宅，成為新的城市風景。新的城市風景被藝術家看到，大量出現在印象派畫家的畫中。馬奈等畫家，都畫過豪宅陽台上休閒的仕紳淑女，穿著時尚的衣服，眺望街景，或者在雨天手持雨傘，行走在街道上。

印象派並不只是一個技巧的畫派，它與城市的時尚息息相關。馬奈的畫裡出現人潮洶湧的啤酒屋，雷諾瓦的畫裡出現舞會裡相擁舞蹈的時尚男女，出現歌劇院包廂裡的貴婦名媛，莫內的畫裡出現公園野餐的仕紳淑女，竇加的畫裡出現芭蕾舞、咖啡廳——不約而同，他們都在反映最初工商業都會形成的城市景象。

在農業時代，人們幾乎沒有「時尚」可言。農村人口強調樸實勞動，衣裝也只是實用而已，或禦寒，或方便勞動，沒有特別「時尚」的概念。「時尚」的概念是在城市中產階級形成之後的一種新的時代標誌。

工商業城市一旦形成，城市的休閒娛樂生活就多起來了，巴黎的歌劇院剛剛蓋好使用，成為中產階級社交的重要場域。許多原有農業時代的磨坊閒置空間，改建裝飾成表演或交際場所，聚集了男男女女，相互炫耀各自的服飾裝扮，社交活動裡，「時尚」成為品頭論足的主題，巴黎開始有了「時尚」業，時尚成為以後設計裡重要的行業，時尚設計與巴黎的城市形成緊密相連，時尚的設計品牌，也從此開始。

這些新的城市「時尚」景觀，大量在印象派畫作中出現。二〇一三年夏天，芝加哥美術館還特別以「印象派時尚與現代」（impressionism fashion and modernity）為主題，展出莫內、雷諾瓦的畫作，也展出畫作中人物身上實體的衣物。

竇加一向不承認自己是印象派，他似乎也不像莫內或雷諾瓦如此興奮地歌頌城市的時尚文明。

討論竇加有關時尚主題的畫作，許多人會談到竇加因為與卡莎特交往，有機會常去女性時尚的服裝店，陪卡莎特長時間在帽飾名店（Milliner）挑選帽子、試穿衣服，因此畫了很多以女性時尚為主題的畫作。

事實上，竇加關心時尚與城市風景的創作可能比認識卡莎特更早。卡莎特常去時尚服飾店，的確觸動竇加對女性與時尚的主題做更深入觀察，創作更多作品，但他對時尚大都會的關心，早在一八七〇年前後就已經表現出來，他筆

下的歌劇院、芭蕾舞、小酒館、咖啡廳，甚至賽馬主題，都可以做為他觀看都會風景的系列表現。

竇加觀看眼前繁華，有他一向獨特的孤寂感。我們可以拿出一件他在一八七六年畫的「苦艾酒」（L'Absinthe）來做例子，說明他觀看城市「文明」時不同的視角。

這張畫也叫「咖啡館一角」，在工商業都會城市形成之後，大街小巷多了很多小咖啡廳，可以喝咖啡、苦艾酒，可以用一點簡餐，可以約會朋友，也可以無所事事，坐著發呆。

農業時代的人們很難想像要花錢去坐在咖啡館裡，喝一杯不會飽足的、苦苦的黑色飲料。因為城市形成，中產階級需要娛樂、社交和休憩空間，咖啡館才成為城市文明的新風景，成為生活的時尚主題。

馬奈、莫內或雷諾瓦的筆下，這種咖啡館、小酒館，大多是熱鬧非凡的，擁擠著男女仕紳淑女，燈光炫耀繽紛，每個人也都喜悅活潑，充滿新的都會城市文明的蓬勃朝氣。

我們回頭來看竇加這件「咖啡館一角」，表現方式是多麼不同於他同時代的畫家。

畫家像是靜靜躲在咖啡館一個角落，靜靜看著午後的時光，看著眼前的陌生人。兩名男女並排坐著，城市的空間形成，人與人很靠近，但並不熟悉，兩個不相識的陌生人，並肩坐著，卻似乎各自有各自的心事，各自在各自的冥想中，彼此無關，彼此疏離。

西方文明中現代人的「疏離」議題，第一次在繪畫裡被表現了出來。農村文化不會有疏離的問題，農村人口也不會有陌生人靠近的機會。「疏離」是都會繁華的標誌，陌生人靠得很近，卻彼此冷漠。人群擁擠，在熱鬧繁華中，人卻特別孤獨。

畫中的女子，頭上戴著時尚的帽子，穿著時尚的長裙，有花朵裝飾的鞋子。她穿著時尚，顯然是城市女性，下午無事，一人獨坐喝酒。竇加透視著這一女子的內心，她一臉茫然。面前一杯苦艾酒，酒杯泛著螢綠的冷冷的光，彷彿反映了人物的心事，彷彿反映了她內在的荒涼。

女子如此兀自呆坐，心事重重。彷彿被坐在左下角剛看完報紙的畫家看到了，畫家把報紙放在桌上，勾勒下了一個午後咖啡館裡城市現代人的落寞虛無。

右上角戴黑帽的男子，彷彿抽著菸，也一樣無所事事，東張西望，然而他似乎看不到近在身邊的女子的心事。

畫面三張桌子，擺置的方式傾斜而不平衡。然而幾條線都讓人覺得左下角的畫家是真正的視點所在。畫家沒有在畫面出現，然而他是真正的「觀看者」，或許也是咖啡館一角真正隱藏看不見的孤獨者吧。

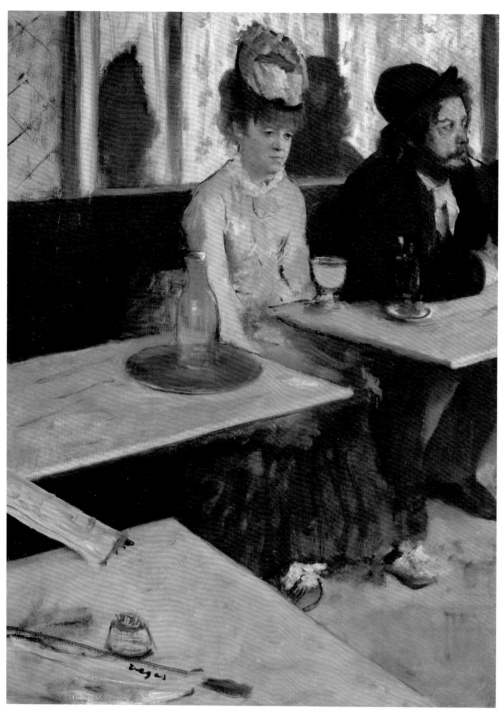

苦艾酒　1875-76　奧賽美術館

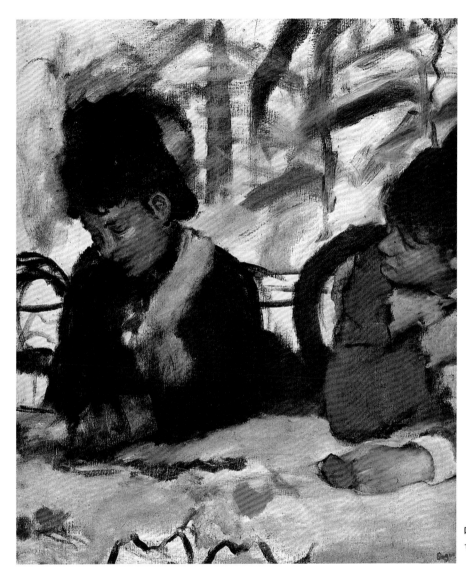

咖啡館
1875-77　劍橋大學菲茨威廉美術館

　　竇加捕捉城市風景的能力遠遠超過同代的印象派畫家，印象派捕捉的城市風景，熱鬧炫耀，多是表層視覺的繁華，竇加卻透視到人的內在孤寂。

　　竇加在如此平凡的生活素材裡放進了深沉的哲學性思考：文明是什麼？繁華是什麼？為什麼如此靠近，卻又如此孤獨？為什麼如此繁華，卻又如此虛無？他在一幅小小的畫作裡，開啟了現代美學面對城市文明的新的困惑與質問。

　　文學裡卡夫卡的《蛻變》，卡謬的《異鄉人》（L'Etranger），戲劇裡貝克特（Samuel Beckett）的「等待果陀」，都在觸碰不能溝通的疏離感，許多要到二十世紀，才能更精準地探討人類城市都會文明疏離的主題。竇加卻提早在繪畫裡觸碰到了，他如此敏感到現代城市不可避免的心靈荒寂的現實。

　　這件作品裡人物背後投射在牆面上的黑影，使人物和自己的影子產生疏離，彷彿人物之間是陌生的，人物和自己也是陌生的。荒涼的時間，荒涼的空間，像艾略特（T.S.Eliot）在長詩「荒原」裡的畫面，然而竇加早在十九世紀，

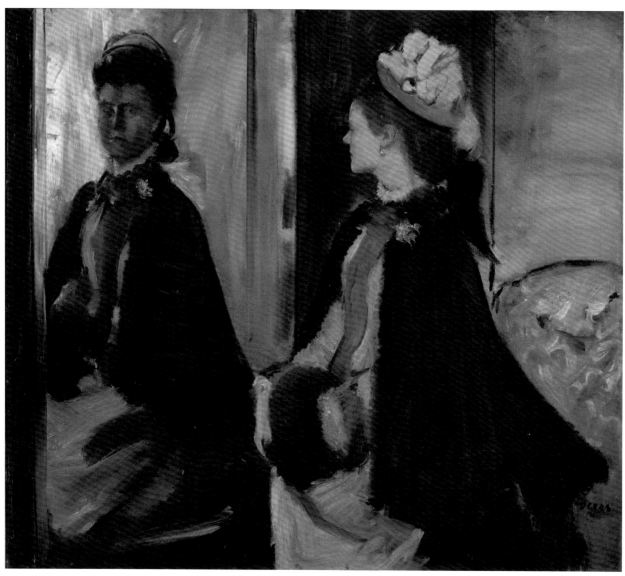

照鏡子的女士

1875　奧賽美術館

已經看到了，繪畫出每一個城市都會繁華都將要面臨的心靈困境。

「苦艾酒」曾經在一九九六年從奧賽美術館借到台灣展覽，大概也標誌著台灣社會向歐洲借展名作經歷中最高的巔峰紀錄吧。

同一個時期，竇加已經常常在咖啡館捕捉城市風景。像劍橋大學美術館的一張創作於一八七七年的「咖啡館」，畫中兩名女子，視角逼到比較近，初看會歸類在人物肖像。但是竇加關心的，已經不是傳統人物肖像，而是更廣闊的城市風景。工商業城市興起以後，城市居民的生活、時尚、情緒、人與人的關係，這些，像城市市民日誌一樣，在竇加的畫中被記錄下來，是美術，也是一個城市的時代文件。

畫中兩名女子，一位低頭沉思，彷彿有心事，另外一位側身詢問，好像很關心。人物的背後有人的故事，肖像不再是一個靜止的圖像，人物被置放在時代社會的環境背景中，才有了豐富的故事性。印象派其他畫家的人物畫很少像竇加，能夠如此書寫人物內心世界。面對一件竇加作品，會想為畫中人物寫故事，他們像後來的電影，顛覆了傳統人物肖像繪畫的靜止空間，讓人物有了聲音、有了色彩、有了動作、有了心事的延續，他們使一個城市有了記憶。

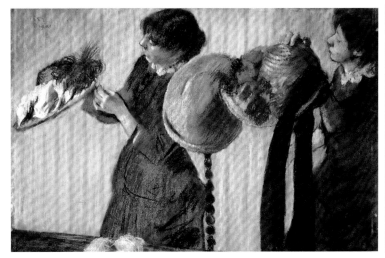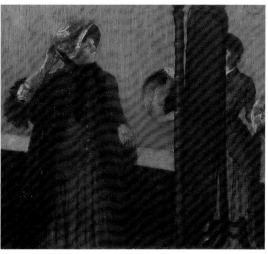

看見繁華的背後

也許對竇加而言，時尚也是一個時代的記憶。一般人看到時尚裡的繁華，竇加卻在時尚繁華的背後，看見了繁華過去後的孤寂與荒涼。

竇加在當時的女性時尚店長時間逗留，因為陪伴女性挑選帽子，讓他有充分的理由逗留在男性不容易涉足的場域，讓他可以長時間觀察一名女性在精挑細選帽子以及絲帶、花飾、帽針等配件時那麼專注的表情。

他關心的其實不是時尚本身，他在一旁觀察，彷彿也不是欣賞，而是一種研究，希望藉此認識一種動作、一種習性、一種沉迷與陶醉吧。

女性在鏡子裡看著自己剛剛戴上的帽子，在鏡子裡觀察檢視，是不是合適？竇加旁觀著，看著照鏡子的女性，鏡子隔斷在畫面中央，鏡子遮擋了帽飾店女店員的臉，很奇特的構圖。竇加對日本浮世繪作品的興趣，對東方扇面形式多視點拉開的研究，已經有一段時間，他把這種構圖特色運用在帽飾店一系列作品中。人物不再是唯一主題，人物與鏡子，人物與帽子，人物與環境，形成多焦距的互動關係，這是東方浮世繪美學的空間，竇加用來做歐洲繪畫的革命了。

這些作品大多完成在一八八二至八五這幾年，也正是竇加與卡莎特交往最密切的時間。但是我們未必在畫裡會認出「卡莎特」，因為他關心的對象也的確不是一個特定人物，竇加要畫的是「時尚」，是「城市風景」，是一整個時代的生活紀錄。

特別應該注意他這一系列畫作中，人物常常退到後方，展示在桌子上、架子上的各式各樣帽子，帽子上彩色鮮豔的絲帶，花團錦簇的飾品，構成鮮明的前景，這些時尚產品彷彿才是竇加要表現的主題。

那些精心被製作出來的帽子，一頂一頂，被女性挑選，戴在頭上，是美麗的裝飾。然而竇加彷彿讓這些帽子在他的畫作中獨立了出來，每一頂帽子都有它們獨特的生命，不一定為人而存在。

物質，一頂帽子，或一匹馬，或一個舞者，都可能只為取悅他人而存在，然而竇加愈來愈傾向於解放每一種物質，每一種生命，讓他們只是獨立存在的個體，有不依附他人的獨立自主的存活意義。

芝加哥藝術中心一件作品，竇加較晚完成（約一八九○年），是他這一系列中的傑作。這張畫構圖奇特，畫家從高仰角的角度向下俯瞰，畫面左側是五頂展示的帽子，有的在帽架上，有的在桌子上，帽子上有鑲飾的花，有絲帶。

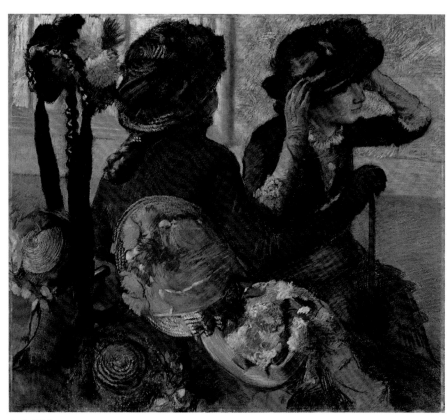

在女帽店 1882 馬德里蒂森-博內米薩美術館

一位女士（卡莎特？）穿淺綠長裙，手中拿著一頂淺桃紅色的帽子，正在仔細端詳。這件作品的構圖使人想到日本浮世繪版畫，打破歐洲傳統繪畫的單一視點，使畫面中的幾頂帽子平面張開，彷彿讓觀畫者也被邀請，參與挑選帽子。每一頂帽子都有獨立空間，構圖正中央一頂特別突出，一圈花飾，長長的綠色飄帶的色塊成為畫面主題，淺草綠色的飄帶垂下，連接著下方一頂明亮水藍色色的帽子。色塊成為主題，像音樂節奏，人物傾斜一邊，退在後方，反而變成陪襯。

　　在當時著名的女性帽飾店Milliner，寶加長時間觀察女性的試裝，長時間觀察每一件帽子的裝飾，留下了對當時時尚和城市風景驚人細微的觀察。

　　寶加的時尚系列，大約持續到二十世紀初，愈到後期，愈清楚看到他刻意降低人物在畫面的重要性。一九一〇年他七十六歲的一件帽子作品，現藏奧賽美術館，畫面裡一位女性正拿著一頂帽子，低頭細心安裝藍色的絲帶，旁邊另一位女店員吧，也拿著一條藍色飾帶（絨毛或羽毛）給她。人物在這張畫裡沉暗不明顯，女子穿的暗褐色長裙也不鮮明，反而是水藍色的絲帶成為畫面最搶眼的部分，形成色塊的構圖，這種大膽顛覆，讓畫面抽象化，寶加開了先鋒，其實對二十世紀初的野獸派和表現主義都是很大的啟發。

　　寶加在一系列帽子服飾店做的創作，構圖都值得細細比對。女性在試戴帽子中，有許多特殊姿態，像專注，像陶醉，像檢查，像替換角度，看在寶加眼中，是一幅一幅有趣的畫面。人在試妝的時候，或許專注在看鏡子裡的自己，

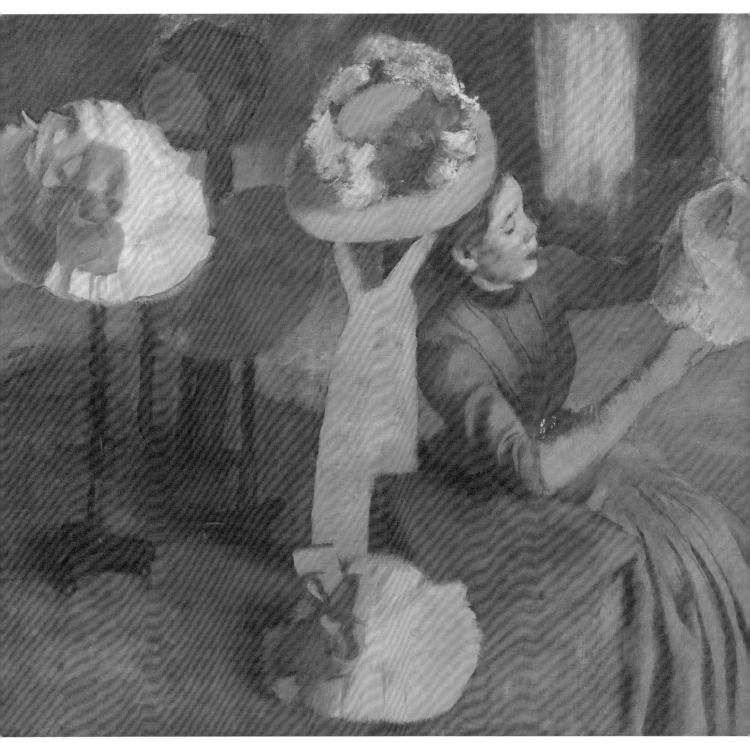

女帽店　1890　芝加哥藝術中心

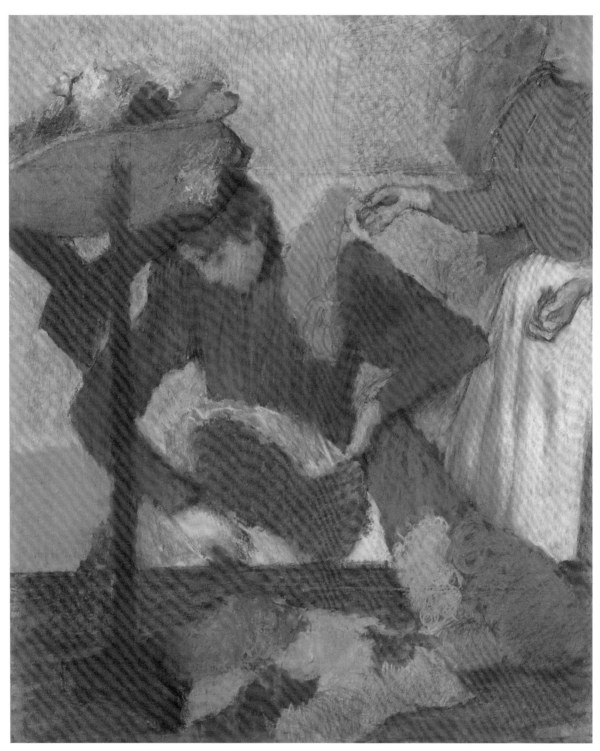

在女帽店 1905-1910 奧賽美術館

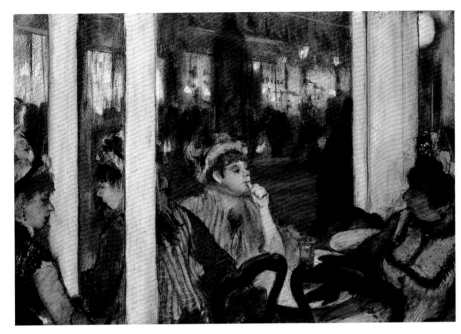

咖啡廳的夜晚
1877　奧賽美術館

會出現很多平日沒有的姿態和表情，對於畫家竇加而言，這是難能可貴的資料，使他藉此觀察女性與時尚的關係，也藉此觀察人在時尚裡自我的迷失或陶醉，像是最精心的挑選，卻也可能是自我迷戀的失落，竇加展開了時尚美學的主題，但關心的可能還是人性本身吧。

女性在時尚裡可以長時間沉溺，樂此不疲，男性通常不耐煩守在旁邊苦等，竇加卻在其中發現了樂趣。像女性細細檢查在鏡子中的自己一樣，竇加也細細檢查他眼前的女性，使他時尚系列的作品，不停留在浮淺的表層，反而充滿了活潑豐富的人性觀察。

竇加關心時尚嗎？

竇加在城市的一個角落，看著男男女女走過、閒談、熱鬧聚集在一起，他用幾根突兀的柱子分割畫面，我們都看得出他受日本浮世繪影響對畫面多元視點的處理方式，但是那些分割線又明顯成為畫面中人與人之間的阻隔，坐得如此靠近，但是每個人都封閉在自己的空間裡，人與人疏離著，城市如此熱鬧，也如此荒蕪。

我常常凝視著竇加畫中的女性，總覺得愈到後期，女性時尚的主題愈來愈不明顯。無論是試戴帽子的女性，或是女店員，都像是一抹偶然塗在牆上的暗影，沒有實質存在的身體，那樣虛幻，也那樣虛無荒涼。有時候對著鏡子凝視的女人，鏡子裡的臉卻因為反光，變成一片空白，沒有五官，沒有眼睛、鼻子、嘴巴，像是不能言語、無法觀看的木偶，像一個沒有靈魂的肉體，荒涼而令人怖懼，像佛經裡說的「無明」，沒有心靈與思想的狀態。

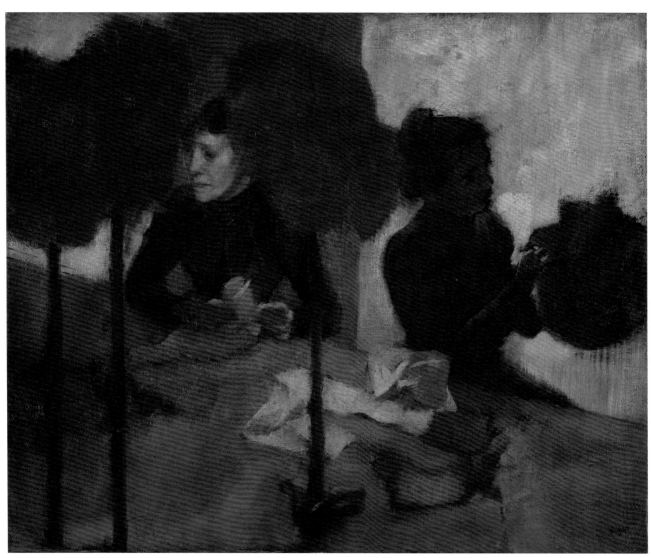

在女帽店 1882 洛杉磯蓋提美術館

　　對比著這些影子一樣的人體，反而是那些色彩繽紛的絲帶飾品，跳躍出來，讓眼睛一亮。散置在桌面上的明黃、橘紅、淺粉、水藍，如此嬌豔，如此自由抒放，像畫面真正的主題，竇加解構了故事性的寫實，讓色彩如蝶翼紛飛，創造了繪畫的抽象世界。

　　愈到後期，竇加對人物的時尚興趣其實愈來愈低，假藉著時尚，他似乎反而想透視人的心靈狀態。印象派的畫家，特別是雷諾瓦，人物時尚總是光鮮亮麗，令人愛慕。竇加卻不同，他很早看穿了繁華背後的虛無，他更接近年輕他很多歲的高更，或表現主義的孟克（Munch），剝開了時尚的物質性，直接解剖人物內心世界的荒涼深度。

　　竇加事實上更具備現代性，更接近二十世紀初的許多現代繪畫與藝術流派。

第八章 洗衣女工

　　竇加的城市風景種類很廣，有賽馬場，有歌劇院，有咖啡廳，有貴婦人出入的時尚帽飾店或服裝店，大部分是城市中產階級涉足的領域。但是他也有一系列以「洗衣女工」為主題的畫作，描寫最低階層的洗衣勞動者，或抱著大捆剛洗完的沉甸甸的衣物，或不斷洗衣、熨燙衣服，面容疲累、困倦，打著呵欠，用全身的力氣壓在熨斗上。這些勞動者，在艱困中生活的面貌，不容易在前期印象派的畫作中看到，莫內、雷諾瓦的作品，都很少觸及勞動階層，要晚到後期印象派的梵谷，因為在煤礦區工作，畫中才大量出現勞動者的身影。因此，在一八七〇前後竇加以洗衣女工做系列繪畫主題，在當時可以說是一個特例。

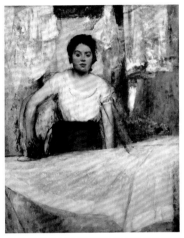

　　竇加關心的城市，並不只是由中產階級構成的繁華熱鬧的城市。他同時看到繁華的邊緣，許多勞苦卑微的生存者，許多孤獨寂寞的心靈，或為一點溫飽，付出辛苦的勞動體力，或鬱鬱蜷縮，孤獨無助，棲身於城市一角。這些微小如灰塵的生命，竇加都看到了，他凝視著這些卑微求活的生命，觀看、記錄、圖繪，充滿悲憫與包容。

　　有評論家認為竇加的「洗衣女工」系列是受作家左拉（E.Zola）小說《酒店》（L'Assommoir）的影響，小說裡的女主人翁「潔維絲」（Gervaise Macquart）曾經是工作辛勞的巴黎洗衣女工。

　　但是左拉的《酒店》出版於一八七七年，竇加最早的「洗衣女工」卻可以追溯到一八六九年。

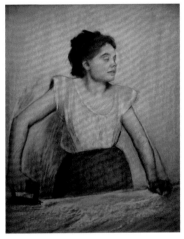

　　現藏慕尼黑美術館的一件作品，一名女工正面，拿著熨斗，正在熨燙床單或窗簾，後面吊掛著一些清洗的衣物。畫面很寫實，只是單純女工動作的紀錄，還沒有後來這一系列作品明顯的畫家情感的投入。

　　同一年，現存奧賽美術館一件粉彩速寫的熨衣女工，也幾乎是一樣的姿態，圍著藍色圍裙，正在熨燙衣物，但這件作品裡的女工，神情上多了一些落寞疲倦。可以看出來，竇加最早的洗衣女工系列，只是從很單純的紀錄開始，大多是正面，人物臉部五官的細節也比較多，很少對於人物與環境的氛圍處理。

（上）**熨衣女工**
1869　慕尼黑美術館
（下）**熨衣女工**
1869　奧賽美術館

　　竇加的「洗衣女工」繪畫，比左拉的小說《酒店》早了將近十年，竇加的畫作因此不應該是受左拉文學的啟發，但是美術史上，竇加卻並不是畫「洗衣女工」的第一人。

　　美術史上，比竇加早一代的寫實主義畫家杜米埃（H. Daumier），他在一八六三年就創作過著名的「洗衣婦」（現存巴黎奧賽美術館）。這張名作當年曾經引起很多人注意，那時竇加已經快三十歲，正是狂熱的美術青年，因此，他應該知道，也一定受到啟發。

　　杜米埃的洗衣婦，畫面上一名洗衣女工，左手抱著一大籃剛洗完的沉重的溼衣物，右手牽著孩子，從河邊階梯走上來。

　　竇加後來也畫過幾乎同樣主題的畫作，一八七八年他創作的一件洗衣女

工，畫中兩名女工，手中提著籃子，籃子裡也是剛洗完的沉重衣物。好像因為籃子太重了，兩名女工都傾斜著身體，用整個身體平衡籃子的重量。這樣的畫法投注了畫家對洗衣女工的勞苦強烈的關注。

大約在一八七四年前後，印象派剛剛誕生的同時，竇加對洗衣女工的主題已經有非常成熟的表現。

一八七三年現藏洛杉磯諾頓賽門美術館的洗衣女工，畫面單一一名工人，正在熨燙衣物。背景非常單純，幾乎全白，彷彿垂掛著幾條布，女工用身體的重量壓著熨斗，熨斗下面也是白色，床單或桌巾。女工的上衣也是白色的，彷彿因為太熱，她的前襟也鬆開了。在大片白色中，女工的臉龐顯得特別赤紅，或許是因為勞動，或許是因為熨斗的燙熱，她兩頰發紅，卻沒有什麼表情，或許太疲倦了，雙手緊緊疊壓在熨斗柄上，彷彿休息片刻，靜止成為一尊雕塑。

紐約大都會美術館一件作品，只晚一年，畫中也是女工正在熨燙衣物，用背光畫法，因此人物只有輪廓，在暗影中，看不清細節，因此反而更凸顯了人物動作的雕塑性。

竇加的意圖非常明顯，他改變了畫法，不再是要強調人物的細節。勞動者臉上五官的表情不是他要重視的，他重視的是一種長時間勞動裡人物的身體輪廓姿態，彷彿不斷在生活裡重複的動作，會讓身體形成一種像雕塑般的莊嚴。

竇加對城市風景的觀察，其實還是和同時代印象派不同，他始終關心生命在時間裡的永恆性。無論是跳芭蕾舞的身體，無論是在衝刺中的馬，無論是在衣帽間鏡子凝視自己的身體，無論是洗衣、熨衣到疲累不堪的身體，或更晚一點，他關心的女性沐浴中的裸體，竇加都一視同仁，看到一種為自己身體找到存在意義的尊嚴。他的繪畫，因此在流動的時間裡，常常靜止，成就一種雕塑性的永恆。

這件作品在人物的暗影周邊閃亮著光，筆觸活潑自由，雙手和熨斗周邊的白色線條肌理像是白色的布，又像是戶外光的反射，竇加對人物冷靜觀察，沒有煽動性的濫情，沉穩、內斂、寫實，又極其古典。

一八七三至七四年這兩件洗衣女工，已經看到竇加在這一主題上極其成熟的表現，和杜米埃一樣，他們當然都有對自己筆下人物勞苦的悲憫同情，但是一位好的藝術家，也一定知道如何節制自己的「同情」，情緒不氾濫，就能展開真正人性內在的尊嚴與華貴，杜米埃如此，竇加也如此。

竇加在同一個熨燙衣物的動作裡不斷重複練習，有時候幾乎是同樣的動作，同樣的角度，同樣背光的處理方式，但是在不同年代，從一八七三年發展到一八八三至八四年，十年間，他把一個主題發展到淋漓盡致。

利物浦渥克美術館的一件「熨衣女工」，增加了一些非常細微的色彩關係。女工身上的粉紅，暗藍色的裙子，以及燙衣板上綠色調性的花布，三種色彩，在室內幽微的光中產生微妙的互動，然而人物還是背面，沒有清晰的五官，沉默無言，卻心事如此憂愁，讓畫面瀰漫著一種不可解的憂

（左）**洗衣女工**
1878　私人收藏

（右）**杜米埃　洗衣婦**
1863　奧賽美術館

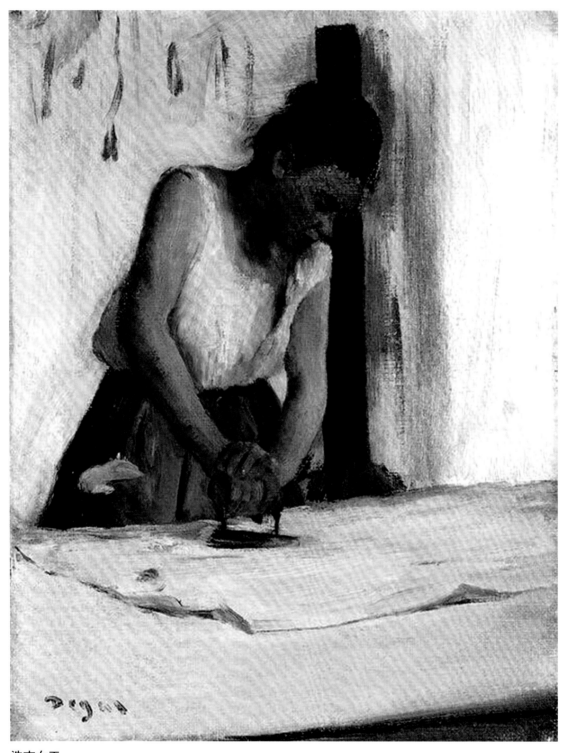

洗衣女工
1873 洛杉磯諾頓賽門美術館

傷陰鬱氣氛。把十年間竇加同一主題的作品排列起來觀察，就可以清楚看到他在十年間的變化，看到一個創作者如何從一個原點，不斷延續累積經驗，達到愈來愈精煉純粹的高峰。

竇加洗衣女工系列到一八八二年以後出現非常傑出的作品，他開始把前十年所做的各種動作速寫的研究累積起來，對洗衣、熨衣的勞動做更深入的表現。

也許因為長時間以女工做模特兒，竇加對她們工作的習性有更細微的觀察，不只是工作中的動作，也同時關注到一天可能長達十小時以上的勞動。在那一時代，工人生活沒有保障，工時很長，沒有工會制度，勞工常常工作長達十五小時一天。同一個工作不斷重複，人的身體因此產生的本能反應，例如頸部的痠痛僵硬，會自然用手去按摩，或者因為長時間單調的工作產生的不克自制的睏倦，不自主打呵欠的動作，這些，在竇加畫的女工系列的初期作品中，都還沒有出現，然而過了一八八二年，他的女工系列開始有了這些細微的人的表情，也有更具體、更豐富的畫家自己的關心，投射在畫中人物身上，竇加對洗衣女工的感情愈來愈深了。

兩名女工並排在工作台前忙碌，右邊的一位低著頭，雙手用力壓在熨斗上，用全身的力量壓下去，這樣的動作，一天不知要重複多少次，工作者彷彿麻木了，沒有任何表情，只是日復一日，耗盡自己的生命，重複做一個動作。

這是我們熟悉的竇加洗衣女工的動作，在十年間，他畫了無數次，然而，他開始在這樣的動作旁加進了另一個主題，左側的女工，右手拿著一個水瓶，左手不自主伸到頸脖後彎，彷彿按摩著極度僵硬痠痛的一條筋，在工作裡過度使用沒有放鬆的部分。這個女工張口打著呵欠，竇加快速勾勒下來。

兩個女工之間有極其有趣的呼應對比，一個沉溺於工作中，對周遭一切無知無覺，另一個才剛偷空休息一下，喝口水，就發現自己的身體已經疲勞睏倦到不行，全身都痠痛緊繃，連連呵欠。

要用十年的時間去如此歷練一個主題嗎？竇加在他一生的畫作中，總是一系列一系列做同一主題的長時間實驗。

他自己本身也許就像這些女工，像他筆下的芭蕾舞者，像他筆下的馬，一而再，再而三，不斷在一個工作裡把自己的身體練到極致，竇加彷彿用繪畫在向身體的歷練致敬。工作本來也許一無意義，但是可以不放棄，鍥而不捨，就是律動的價值所在嗎？就是疲累睏倦的代價嗎？

現藏奧賽美術館一八八四年竇加創作的「洗衣女工」，大概是他這一系列研究最後的集大成，也是他總結經驗創作洗衣女工的最高峰。

這一系列作品，值得細細比對，畫面都是兩名洗衣女工，構圖上一條斜線，從左下角向右上橫跨，那是洗衣女工熨燙衣服物件的桌子。桌子上有正在整理的白襯衫，一名女工仍然全力雙手壓在熨斗上，要把布料上的皺褶熨平。

比較他同一主題的兩件作品，有一件桌子上擺置一疊燙好的白襯衫，有硬挺的圓形領圈。竇加好像觀察著很小的細節，例如熨衣服時可能要用到的裝水的陶碗，陶碗擺放的位置，有時候在中央，有時候移到右上方，他的畫面裡

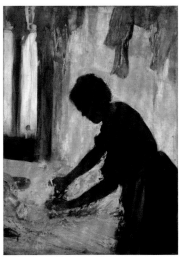

（上）**洗衣女工**
1874　紐約大都會美術館

（下）**熨衣女工**
1892-1895　英國利物浦渥克美術館

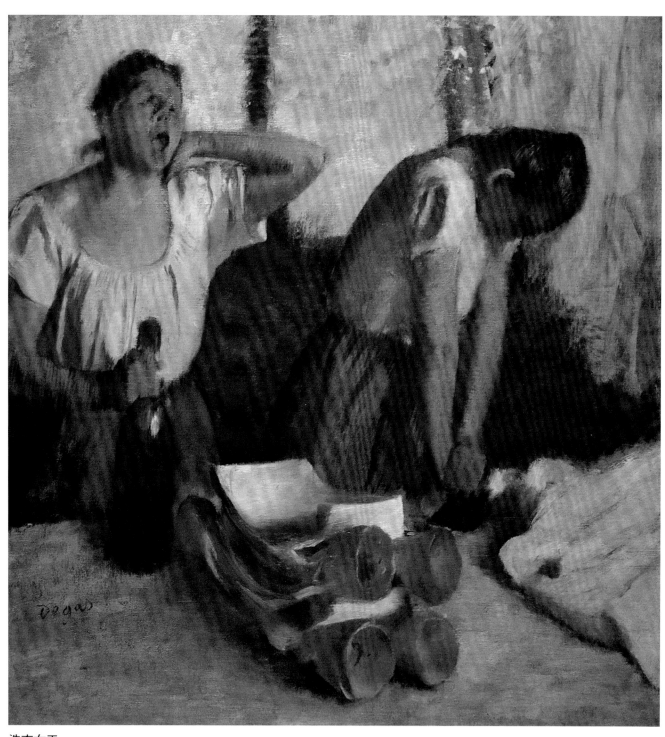

洗衣女工
1884 洛杉磯諾頓賽門美術館

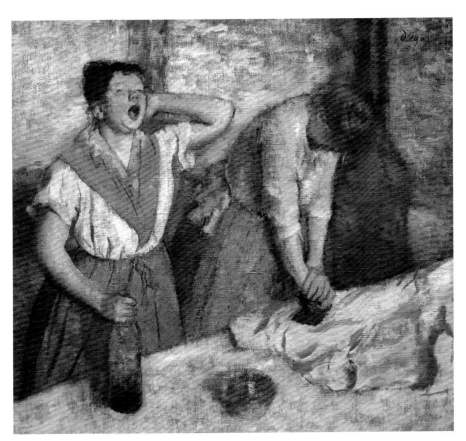

洗衣女工 1884-86　奧賽美術館

這些小物件產生著有趣的平衡,很像塞尚後期畫作裡的一顆蘋果、檸檬或一把小刀,不再只是物件,而是畫面構圖裡平衡位置和平衡景深的重要關係。

右側打呵欠的女性,初看彷彿沒有變化,但是竇加也在做細微的調整,右手拿著的玻璃瓶,或靠在桌子上,或被一疊熨燙好的白襯衫遮住,可能竇加都在思考畫面的構圖關係。

這樣對比竇加兩件同一主題的作品,看到他如何理性冷靜地處理畫面,他的創作過程和激情熱烈的梵谷不同,不是當下的衝動,他始終用很安靜的眼睛凝視著眼前的物象,思考畫面構圖的可能性,思考畫面色彩的可能性。像圍在右側女子胸前的圍巾,赭黃、赭褐,一點點的變化,呼應著下面或淺藍或蔥綠的裙子的色塊。

竇加的同一主題畫作,一點些微的變化、調整,都看到他對構圖與色彩的講究,他某些部分的確更接近塞尚,充滿理性知性的思考,不讓情緒隨意氾濫,使他們的畫作愈到後期愈凝煉出純粹的美學特質。

法國的十九世紀都會,在工商業資本集中後,表現出中產階級的繁華,但是都會邊緣底層的工人階級,原來靠小農經濟存活的農民,都承受了更大的壓迫。一八四〇年前後,寫實主義興起,無論文學上的巴爾札克、福樓拜,甚至

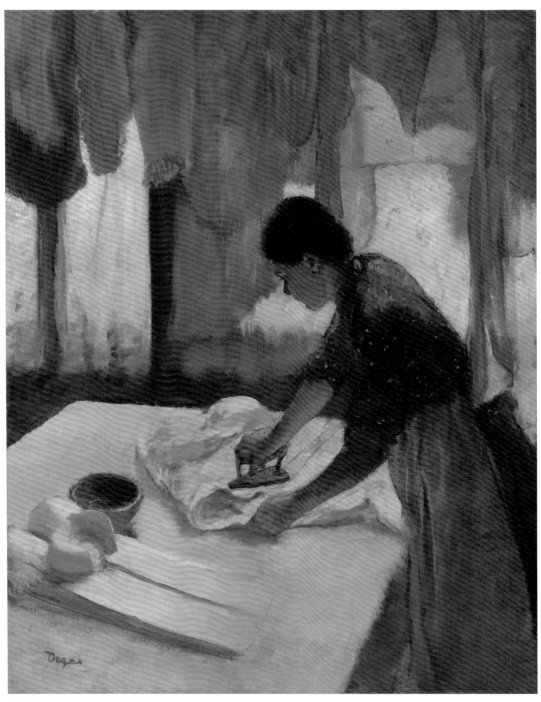

燙衣女工

1876-87 華盛頓國家畫廊

更晚的左拉，都用他們的書寫為社會下層的小市民或工人農民階級發聲申訴。社會思潮上廣義的社會主義（包括無政府主義或共產主義）也都如風起雲湧，在廣大群眾間掀起浪濤。哲學思潮與文學書寫的帶動，使社會有廣泛的反省。美術上的寫實主義也蓬勃興起，杜米埃、古爾倍、米勒，都在他們一八六〇年前後的畫作裡表現了工人或農民的形象。杜米埃畫「洗衣婦」，古爾倍畫「打石工人」，米勒畫土地裡靠「拾穗」為生的農民……這些，都是美術與社會思潮之間明顯的互動。

　　一八七一年巴黎發生「巴黎公社」運動，是人類歷史上第一次無產階級的有意識地聚集，也是歷史上第一次共產主義的革命，雖然被政府鎮壓，許多革命者殉難，但當時影響了許多藝術創作者，也一定程度，讓藝術家感染到時代的氛圍，有了對城市成員不同的看法吧？

　　竇加的「洗衣工人」主題，與整個時代的趨勢息息相關。

　　但是，有趣的是，印象派同時代的畫家，像莫內與雷諾瓦，他們的畫作裡其實很少表現工人或農民。

　　竇加出身貴族和大資本家的銀行金融世家，以出身而論，竇加或許應該是最沒有條件關心工人或農民階級的，然而剛好相反，竇加比他同一時代的許多出身卑微的畫家更介入社會邊緣角色的關切與表現，最早是「洗衣工人」，後來則大量挖掘「妓院」、「妓女」、「性勞動」的題材。

　　在十九世紀波瀾壯闊的法國歷史中成長，竇加從一個出身潔癖的貴族，一點一點剝去他自己身上驕矜高貴的基因，脫胎換骨，讓自己跟所處的時代一起成長。

　　嚴格說來，他並不是一個社會思潮上極端左派的藝術家，在「德黑夫事件」發生時，他也並不隨波趨附大多數民意，他獨持己見，站在法院判決的一邊，和左拉對立，也和大多數印象派的朋友對立，被抨擊為保守派。

　　竇加的介入社會邊緣人的描寫，也不是任何「政治立場」或「主義教條」的驅使，他的「洗衣工人」，他更晚期的「性勞動者」，彷彿都只是呈現著本質上對「人」的關心。「人」，一個在生活中辛苦存在的個人，就在竇加面前，始終是他靜靜觀看凝視的對象，他的作品中，這些真實的「人」，不是教條的工具，不是「政治」或「階級」的符號，他們是有血有肉的個體，竇加凝視著，有著對生命最深的悲憫。對一名優秀的創作者而言，最深的「悲憫」，並不是「口號」，無法簡化成教條或主義，而是長時間冷靜到近似「無動於衷」的凝視，竇加的安靜，不誇張，看似「無動於衷」，卻恰好是他最耐人尋味的地方。

　　很少有人能夠理解，「無動於衷」可能是創作者多麼深情而高貴的品質。

　　歷史上不乏為政治口號服務的文學和繪畫，激動、煽情、誇張，其實對書寫或繪畫的對象並沒有一絲情感，只是在政治口號前作態而已。

　　竇加卻在每一張「洗衣女工」裡省視自己，自覺自己身上的貴族血緣，反省自己身上的驕傲與潔癖，對比自己曾經有過的富裕與繁華，竇加眼前的「洗衣工人」便介入了他自己的生命處境，從卑微辛勞裡昇華出人的最純粹的品質，可以如此動人。

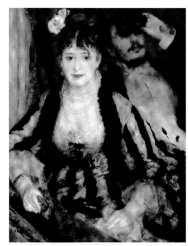

（上）**雷諾瓦　劇場包廂**
1874　倫敦科陶德美術館

（下）**雷諾瓦　　劇院**
1877　倫敦國家美術館

第九章 芭蕾與表演

　　竇加一生觸碰過許多不同的作品主題，但是對一般大眾而言，大家最熟悉的，莫過於芭蕾舞這一題材。

　　芭蕾舞的主題作品，的確在竇加作品中占極大的比例。從一八七〇年開始，「芭蕾」主題一直貫穿他各個不同時期，也可以藉此主題，觀察他在材料使用、技法變化上的斷代分期。

　　當然，對一般大眾而言，芭蕾舞的主題，無論舞者的衣服，色彩繽紛華麗，舞者的姿態，婀娜曼妙，也都是最容易使大眾賞心悅目的討好的畫面。

　　歐洲工業革命後，工商業的大都會快速形成，像巴黎這一類的城市，很快就聚集著新興的中產階級。中產市民階層，需要休閒娛樂的生活，新型態的城市就快速出現提供市民休憩的咖啡館、啤酒屋，夜晚娛樂的歌劇院、歌舞廳等表演場所。

　　中產的市民階層，不只是坐咖啡廳，看歌劇、芭蕾表演。他們出入這些場合，穿著、言談、舉止，都動見觀瞻，如果是社會名流，甚至引起小報雜誌報導，或被讚揚誇耀，或被批評抨擊。

　　中產階級與表演藝術的公開場域，形成一種微妙互動，他們看表演，也看觀眾，到達現場的「觀眾」，也同時是「表演者」，表演他們的時尚服裝，表演他們的語言修辭，表演他們的儀態舉止。

　　圍繞表演藝術，其實形成了一個社會中產市民階層重要的社交活動。

　　在印象派的畫家中，不乏表現歌劇院表演藝術的畫家。像雷諾瓦，他的歌劇院「包廂」，坐著髮飾、衣衫、珠寶配件都光鮮亮麗的貴婦人，那是一個時代的社會菁英，他們看表演，也同時是被社交群眾觀看的對象。雷諾瓦的畫裡，紳士們常常拿著望遠鏡看其他包廂裡的名媛淑女，含笑點頭，或社交，或傳達愛意。印象派以「歌劇院」為主題的畫作裡，其實更耐人尋味的是中產階級的人際關係。女畫家卡莎特也畫過歌劇院「包廂」，她的「包廂」裡是衣著入時的女士，拿著講究的望遠鏡，彷彿觀看，彷彿尋找，望遠鏡的另一端不一定是舞台，不一定是表演者，也可能是另一個包廂裡的紳士或淑女。

　　印象派畫作裡大量的「歌劇院」、「表演廳」，都與一個時代形成的中產階級時尚有關。

　　這些「時尚」一旦形成，就與「歌唱」、「舞蹈」、「表演」本身不完全相關。參與社交活動，展現社交活力，在表演的公開場域，社會的新興權貴階級很快藉著這些「音樂」、「舞蹈」或其他「藝術」的活動，建立起自己的文化信仰。

　　「富有」、「權力」，必須被包裝，被「文化」包裝，因此形成主流階級的教育與美學信仰或策略。通過這種教育策略，巴黎中產階級家庭的孩子，通常必須一定要有文學、美術、音樂、舞蹈多種藝術的訓練。文化是一種包裝，一種策略，但是也必然逐漸形成一種信仰。

　　中產市民階層的孩子，從小學朗誦詩，學習小提琴、鋼琴，學習繪畫，學

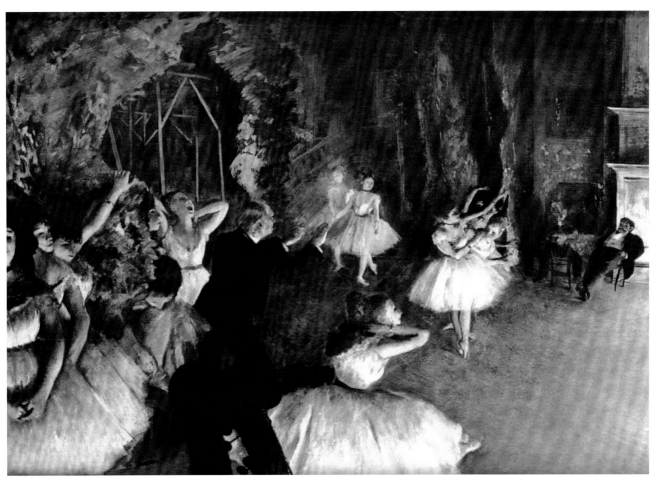

芭蕾排演

1874　奧賽美術館

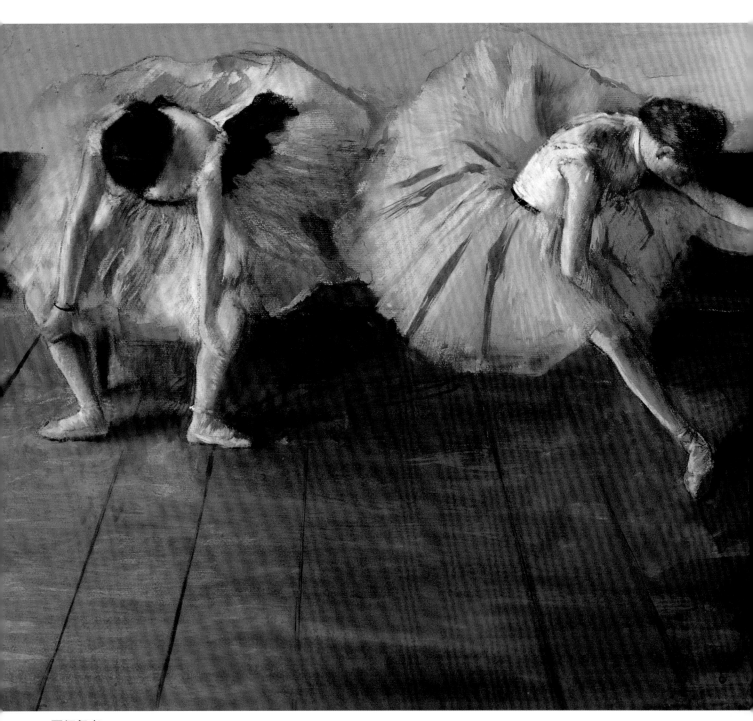

兩個舞者
1879 美國佛蒙特謝爾本美術館

習舞蹈，各種型態的藝術，形成中產市民家庭不可或缺的一種「時尚」。

馬奈的夫人蘇珊，就曾經是他家裡聘任的鋼琴老師，竇加畫裡許多學習芭蕾舞的小舞者，大概也可以用來做為一個時代時尚的另一種觀察。時尚不一定被狹窄地定位為衣服、帽子，時尚更核心的意義，其實是一個時代大眾崇尚的精神現象吧。

巴黎只是最早形成中產階級主流的城市，接下來，倫敦、紐約、東京、上海，都一樣會朝同一個方向發展。今天的台北、高雄、台中，其實不難看到竇加在一百年前描繪的社會「時尚」。

歌劇院將要興建啟用，中產家庭的孩子要上鋼琴課、小提琴課，學習芭蕾舞，今天台灣的都會，一定也可以印證當初巴黎的社會現象，竇加筆下擁擠在「舞蹈教室」苦練拉筋舉腳的少女們，也與我們今日社會的時尚畫面十分相似，可以一起比對讀了。

因此，竇加的「芭蕾舞」一定會在更多國家、更多社會受到歡迎，他只是在一百多年前預見了所有大都會形成的一種必然景像。

我常常覺得竇加是深刻的思考者，以他的芭蕾舞系列來看，與當時印象派畫家的觀看角度並不相同。

雷諾瓦，或卡莎特，他們筆下的歌劇院還是在表現「觀眾」，表現中產階級的主人，紳士或淑女，竇加關心的卻是舞台上的表演者。這有點像他畫的「賽馬」，許多畫家畫的是去觀看賽馬的市民中產階級的群眾，竇加畫的卻主要是「騎士」與「馬」。

竇加的芭蕾舞，視角始終在舞者身上，他並不表現「觀眾」。

竇加思考自己眼前的社會，似乎一直在想：誰是真正的主人？

竇加走進歌劇院，他和雷諾瓦、卡莎特看到的場景不同，雷諾瓦、卡莎特的焦點在衣著時尚光鮮亮麗的觀眾，竇加卻一直關心著表演者、樂手或舞者。

竇加最早與芭蕾舞有關的作品，主題似乎並不是舞台上的芭蕾舞者。一八六八至六九年，他在當時還位於佩樂提耶街（rue le Peletier）的舊歌劇院就開始介入表演藝術，畫了一些以歌劇院演出為主題的畫作。

大約畫於一八六九年的一張「樂團演奏」，畫面下端近四分之三的近景畫的是樂隊。最前端有吹巴松管（bassoon）的，有拉低音大提琴的，再遠一點，幾乎可以看到整個樂團大部分編制的樂師。

樂團後方，在畫面的最上端，遠遠的可以看到舞台上穿粉紅芭蕾舞衣的舞者，並不完整，只看得到身體下半部。顯然，竇加這張畫裡的主題並不是芭蕾，而是樂團，芭蕾舞者只是背景。

竇加當時有一位朋友狄侯（Désiré Dihau）就在樂團工作，吹巴

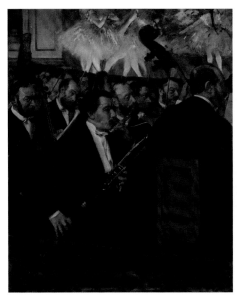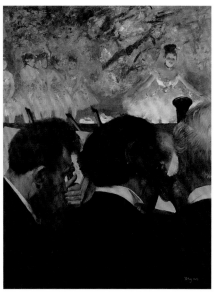

松管，也因此竇加有很多機會坐在樂團前方的位置做現場素描。一般說來，舞蹈表演的主角是舞者，樂團現場演奏，但多在隱藏的位置，除了謝幕，一般觀眾不太會看到。但是竇加或許因為對朋友演出的關心，或許是因為坐的位置角度，使他畫下這一張很特殊的作品，也是他觸碰表演藝術、涉足歌劇院的最早作品之一。幾乎同樣構圖的作品，竇加在一八七○年以後又畫了幾次。

一八七二年創作，現藏於法蘭克福市立美術館的這一件作品，「樂團」的視點縮小了，畫面只出現少數三、四位樂師的頭部，很顯然，竇加把鏡頭逼近了，讓遠處舞台上的舞者拉近，能夠全部被看到，竇加的視覺焦點已經從樂團轉向舞者了。

竇加後來愈來愈投入對表演藝術的關心，樂手的演奏比較靜態，他因此把注意力轉向原來並沒有做為主題的舞者，舞者身體的律動正是他長時間關心的主題，他曾經不斷捕捉騎士與馬的律動，現在他發現舞者身上肌肉骨骼的變化，對韻律、速度，動與靜的掌握，也一樣如此迷人。

竇加的關心一旦轉到舞者，他就像一位認真的研究者，不但在舞台邊看舞者演出，他也開始進入舞蹈學校，跟舞者一起上課，在舞者每一天的排練場，速寫他們日復一日做的身體功課。

竇加與樂師朋友的熟悉，讓他接近了歌劇院，看表演，也同時啟發了他對芭蕾舞訓練的興趣。

紐約大都會美術館一件「舞蹈教室」創作於一八七○年，很明顯，竇加在繪畫上覺得自己光是在表演現場看演出是不夠的。他一旦對芭蕾發生了興趣，就開始鍥而不捨，時常到舞蹈教室報到，長時間觀察一個舞者在日常生活裡對自己身體的嚴格訓練。畫面左側是一架鋼琴，緊靠鋼琴，老年的樂師正在拉提琴，似乎為一名舞者伴奏。畫面中央一名舞者擺出姿勢，她身後一面大鏡子，映照出背影。旁邊兩側的舞者，有的在觀看，有的靠在把杆上練功。

這是一個舞蹈排練教室的場景，竇加一定發現這樣日復一日嚴格的訓練才

（左）**樂團演奏**
1869　奧賽美術館

（右）**樂團**
1872　法蘭克福市立美術館

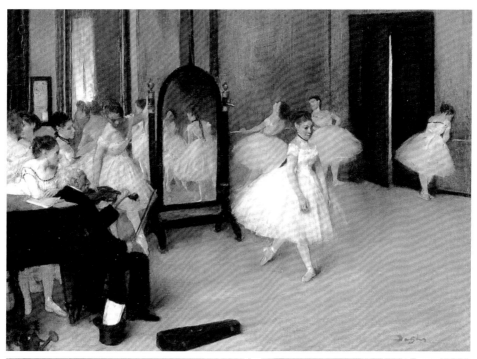

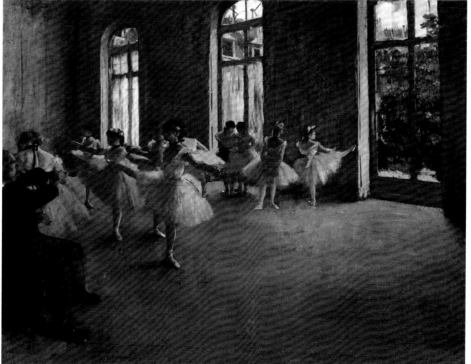

（上）**舞蹈教室**

1870　紐約大都會美術館

（下）**彩排**

1873-78　哈佛大學福格美術館

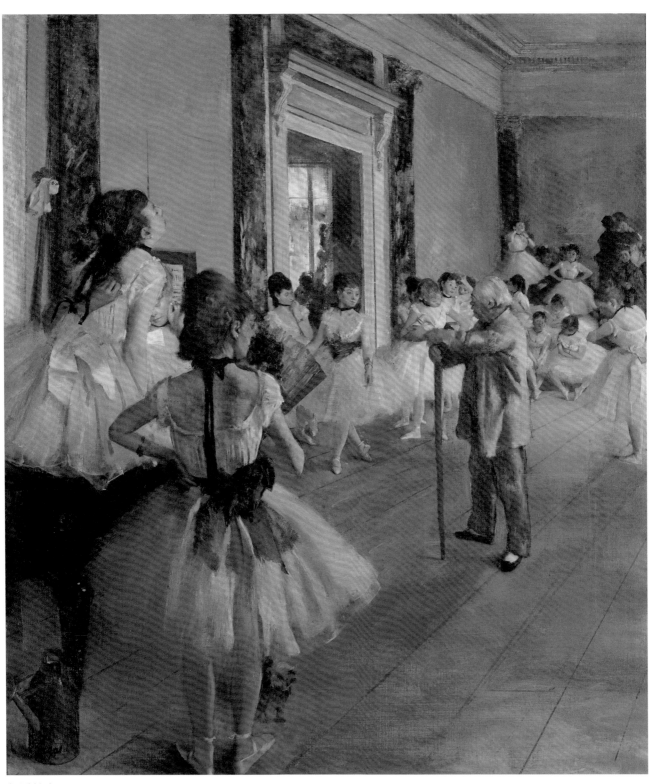

舞蹈教室
1873 -1876 奧賽美術館

能成就一名舞台上優秀的舞者。然而,千錘百鍊的基本功,一舉手,一抬足,在舞台上卻可能只是幾秒鐘就過去了。竇加對藝術裡基本功的千錘百鍊有一種關心,這使他持續在芭蕾舞的主題上一直鍥而不捨地畫下去,彷彿他也必須在畫布上這樣千錘百鍊,才能成就一件好的繪畫作品。

竇加有關「舞蹈教室」的作品很多,哈佛大學福格美術館有一件一八七三年的畫作,奧賽美術館有一件一八七六年的,可以看到他在舞蹈教室做的功課,留下了那一時代芭蕾舞訓練的各個面向。

現藏奧賽美術館一件一八七六年畫的「舞蹈教室」,忠實記錄了當時啟用新歌劇院以後舞蹈排練的場地,畫面中央位置站立的正是當時首屈一指的芭蕾老師培侯(Jules Perrot),培侯曾經是舞者,也曾經是編舞家,他擔任過聖彼得堡皇家芭蕾劇院的總監,後來回巴黎擔任新歌劇院的芭蕾總監。竇加畫這張作品時培侯六十五歲,一頭白髮,雙手持杖,極有威嚴地監督著舞者的動作。這件作品採取的角度也非常有趣,雖然老師培侯居中央的位置,但是畫面近景反而是兩名舞者,他們背對畫面,一舞者站立,腰繫綠色絲帶,很專心在看著培侯老師。另一名舞者彷彿坐在鋼琴上,繫黃橘色腰帶,她左手伸到背後,彷彿背脊僵硬痠痛,正在用手按摩。竇加對人的動作有極細微的觀察,「舞蹈教室」的主題似乎是舞者的表演,在老師教導下做動作、修正動作。然而在老師看不到的角落,卻正是畫家眼前看得最清楚的位置,竇加畫下了舞者不斷練功下身體的僵硬疲倦。這是竇加非常特殊的部分,他總是在「表演」裡看到背後屬於「人」的真正面貌。

用這個角度觀察,會發現竇加在表演的現場,不只是看「表演」本身。如果「表演」是刻意做作出來給他人看的自己,竇加彷彿希望能捕捉到真正屬於「人」的本質動作。沒有在舞台上,沒有觀眾,不需要為愉悅他人而裝腔作態,那時候一個「舞者」,會有什麼令人感動的動作,是壓抑在「舞者」的職業下屬於「人」的真實動作。

關懷與同情

我想這是竇加美學最耐人尋味的核心,他關心人,遠超過關心藝術。他也希望剝開藝術的包裝,看到更真實的一個人內在的表情與動作。

一名舞者,因為不斷練功,最後身體上的痛,會在不經意的時候流露出來,竇加快速捕捉下來,他正是要發現這種人性最不自知的真實流露吧。

舞者不經意伸手按摩背脊或頸部的動作,一般只看舞台表演的觀眾是看不到的,也不會關心。但是竇加看到了,不只一次,竇加重複畫著同一個動作,彷彿那舞者身體上的痛,也是他身上的痛。從「舞蹈教室」,到舞台的正式排練或表演,竇加都看到那不經意流露的動作,不屬於舞台,卻那麼真實。一八七四年,現藏奧賽的一件「芭蕾排演」,舞台中央有幾名舞者正在翩翩起舞,但是竇加還是把畫面的近景給幾名觀眾位置看不到的舞者。因為觀眾看不到,所以她們站立在舞台邊緣,或雙手背在身後沉思,或坐在一邊,用右手按摩後面肩頸部分。有的低頭整理鞋帶,有的雙手向上,護住後頸部,向後做伸展動作。

許多觀眾看不到的動作,許多在舞台上不容許出現的動作,許多在藝術上

(上)**培侯老師** 1850
(下)**培侯老師** 1875　費城美術館

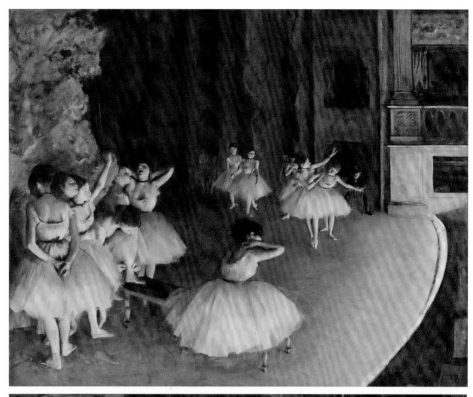

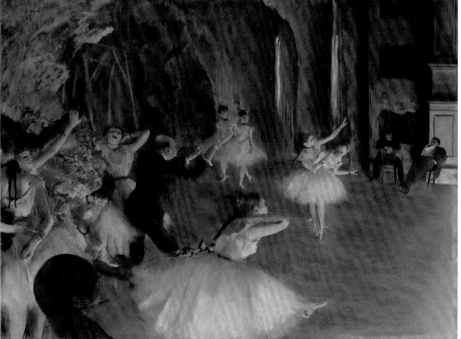

（上）**芭蕾排演**
1874　奧賽美術館

（下）**芭蕾排演**
1874　紐約大都會美術館

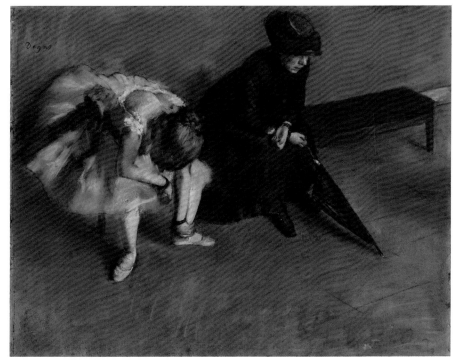

（左）**等待**
1882　洛杉磯諾頓賽門美術館

（右）**芭蕾教室**
1880　費城美術館

被認為「不美觀」的動作，卻被畫家一一看到了，快速速寫下來，或用剛剛流行起來的照相機拍攝下來，做為竇加關心的一種「人」的動作被記錄下來。

也有一些評論者認為，竇加因為使用照相機記錄，這一段時間，出現了比較類似黑白照片單色系的作品。

同樣的構圖竇加在一八七四年又畫了一次，恢復了色彩的豐富性，現藏紐約大都會美術館的一張「芭蕾排演」，舞台上多了排練老師、總監和工作人員，樂團指揮認真介入，但是畫面上舞者按摩肩頸、伸懶腰、繫鞋帶的動作還是很突出，可以對比竇加始終把關心的最前景給予「非表演性」的動作。

大概經過十年，對芭蕾舞主題的全面觀察，竇加的筆下，芭蕾不再只是一種「表演」，他逐漸觀察到圍繞芭蕾的活動形成的特殊城市風景。例如，芭蕾不只是舞者的世界，有多少父母親人介入在孩子學習舞蹈的工作中。母親或女管家，陪伴孩子去上芭蕾舞課，等待甄選舞者，等待排練，等待舞台演出，等待演完謝幕──許多只關心芭蕾做為「表演」的觀眾，看不到的這許許多多畫面，也一一在竇加筆下出現了。一八八一至八二年他連續處理了這一類題材，芭蕾不是表演，也彷彿與藝術無關，竇加看著舞者，或做重複的把杆動作，或伸展腰腿，旁邊坐著無事看報紙的女性，她是誰？她陪伴誰來？竇加的畫裡總是有人的故事可以追問。

一名女性陪伴舞者，坐在教室外的板凳上，舞者利用等待的時間按摩自己疲痛的腳踝。「等待」，是舞者的等待，也是陪伴者的等待，母親或管家的等待，舞者身邊兀自坐著發呆的女性，讓人尋索思考，這名女子，黑衣黑帽，黑色雨傘，她的等待的身體姿態特別有趣，竇加對「人」內在世界的細心觀察令人吃驚，如果這張畫是以舞者為主角，為何旁邊的女子反而如此突出，引人注意？

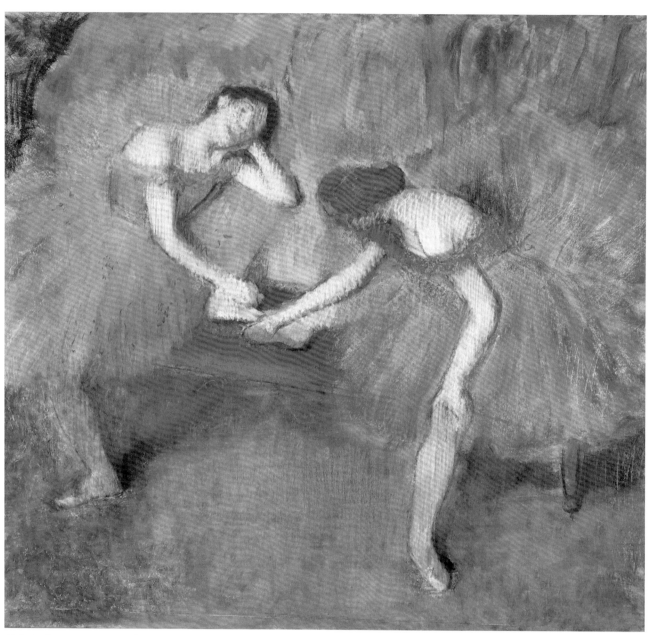

藍色舞者 1898　奧賽美術館

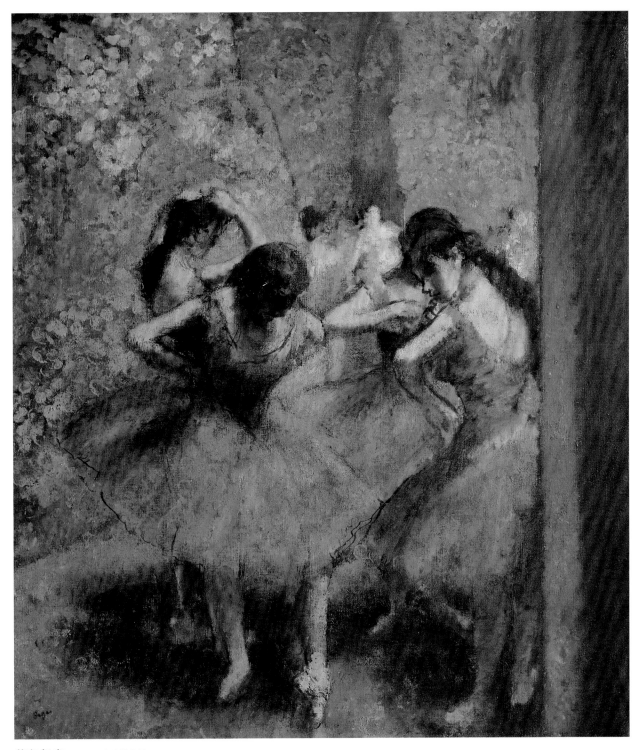

藍色舞者 1890 奧賽美術館

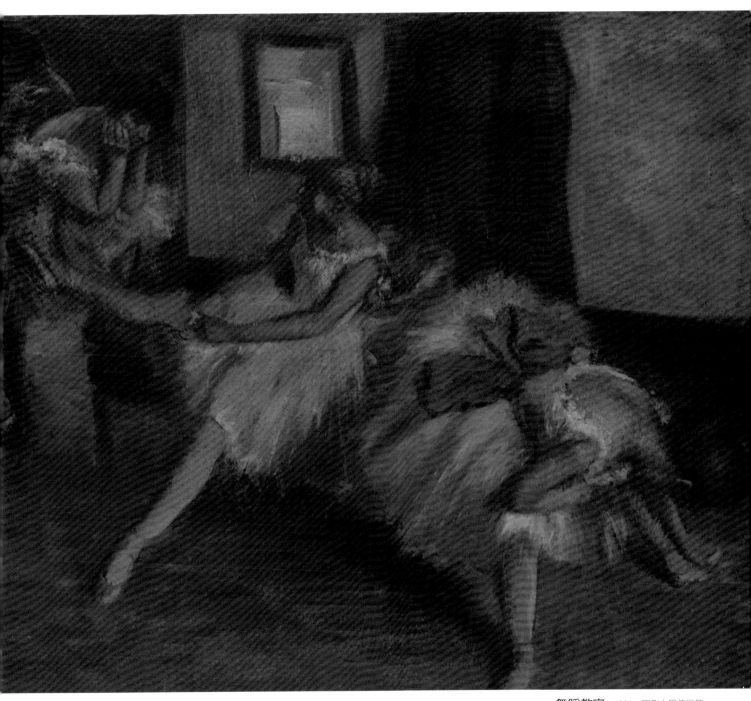

舞蹈教室　1891　耶魯大學美術館

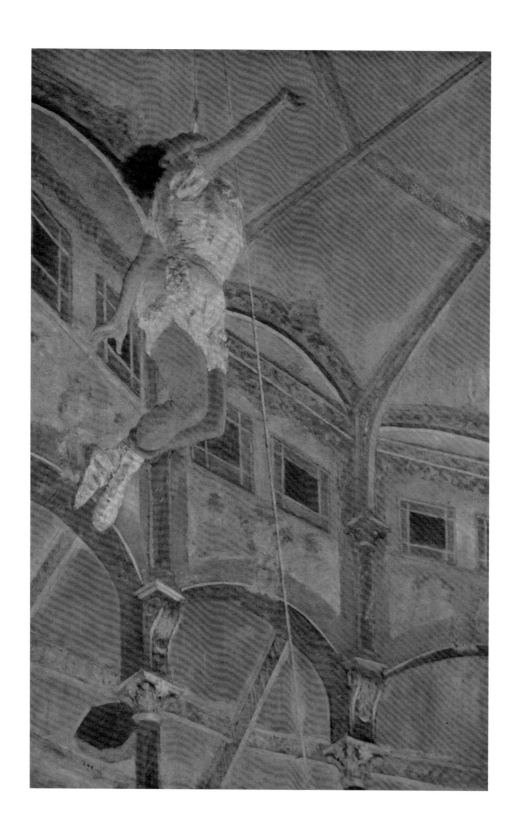

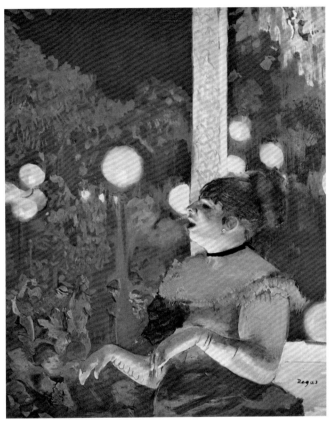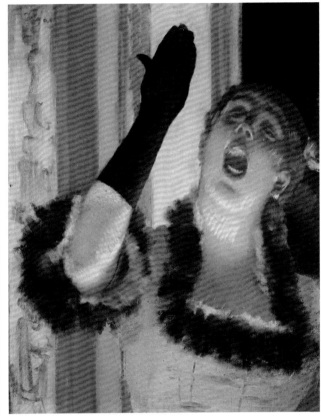

　　竇加去舞蹈教室速寫，一次一次，長達十年、二十年，他看到的不只是舞者，而是一個城市裡人的生活現象，如此廣闊，也如此深沉。

　　後期的芭蕾舞主題作品，竇加多用粉彩處理，線條快速活潑，不太在意形象的寫實，色彩繽紛，彷彿蝶翼紛飛，視覺上賞心悅目，是一般大眾非常喜愛的作品，流傳廣遠，也製作成各種海報、卡片的複製品，是他在大眾生活上影響最大的美學形式。

　　但是還是要注意，他在晚期這些芭蕾作品中對舞者不同於「表演」的另一種關心。

　　奧賽美術館一件一八九八年的「藍色舞者」，兩名舞者在長凳上的姿態絕不是舞台上優雅的動作，她們或伸展拉筋，試圖尋找身體的極限表現，或以手支頤，睏倦到靠著牆就要沉沉睡去，這些動作，真實而動人，不為表演而存在，卻似乎更使竇加震動。

　　我們容易被竇加後期作品外表繽紛美麗的色彩炫惑，不容易感到他更深沉的對身體、對生命幽微的同情與悲憫。一八九一年創作的一件「舞蹈教室」現藏耶魯大學，畫面中央一根柱子，構圖大膽突兀，右側兩名近景的舞者，一彎腰低頭，一伸長右足，兩名舞者的動作都真實動人，沒有一點做作的表演性，是生活裡最真實的人的身體反應。

　　舞台究竟是什麼？十九世紀末，走進表演場所的畫家，為什麼沒有一位發出像竇加這麼深沉而有前瞻性的詢問？

事實上竇加對表演藝術的關心不只是芭蕾舞，他持續創作著在城市各個小酒館、歌舞廳、咖啡館看到的歌舞女郎。歌劇院只是巴黎中產階級出入的社交場所，更多的小酒館歌舞廳，像羅特列克後來工作的「紅磨坊」，當時只是下層階層的舞女兼性產業做賣淫營生的場所。一些流行於大眾間的調情歌曲，夾雜一些脫口秀或逗笑動作，成為城市夜晚滿足休閒娛樂的地方。五光十色詭異的燈光，奇特誇張的表演動作，在竇加的畫裡，也記錄著市井小民儈俗、熱鬧，卻又無限荒涼的畫面。

竇加也在馬戲團的現場速寫著一名吊鋼絲的女特技演員的表演，在眾人讚嘆或驚叫的同時，竇加還是冷冷地記錄著，彷彿他想知道，那神乎其技的飛騰、超越，在危險中的從容自在，究竟是在取悅他人，還是自己生命的一種不斷超越和昇華。

他總是在熱鬧繁華裡，孤獨地凝視著他人看不見的虛無，彷彿靠一根細繩上升吊起的身體。

竇加探討人的身體，他把芭蕾的動作分解，伸展、拉筋、後翻、旋轉、舉足、伸手，每一個動作都不只是畫面，同時也是畫家自己身體裡的一種旋律。他不只畫速寫、粉彩、油畫，他也捏塑泥土石膏，快速用立體的材料掌握動作的稍縱即逝，這些他用來做研究的捏塑立體作品，在他一九一七年逝世之後，為了容易保存，翻鑄成銅雕，如果一一比對這些立體作品，可以發現其中與他繪畫作品密切相關的許多連繫。

竇加用手塑立體雕像表達舞者動作，與他的繪畫作品對比，可以看到他對芭蕾基本課程的理解，像單腳向後伸長拉高的「阿哈貝斯科」（Arabesque），他重複做了很多次，不只是為了作品本身的美觀完整，其實更多的意圖，在於實驗和研究，這也是竇加「雕塑」作品最可貴的地方。創作者不含成見，沒有套用固定模式，甚至沒有先確定目的，因此才使他的作品充滿豐富的可能性和創造性。竇加不是「雕塑家」，不為雕塑而雕塑，但他對雕塑的啟發，卻很可能更大於一般學院傳統一成不變的「雕塑」。

竇加許多舞者雕塑，其中最被矚目的是一件「十四歲小舞者」（La Petite danseuse de quatorze ans）。

這件作品的模特兒，是當時年僅十四歲的瑪麗·凡·高登（Marie Van Goethem），巴黎舞蹈學院學生，一八八○年入選巴黎歌劇院舞者。

竇加曾經多次以她為對象畫速寫，這件作品大約創作於一八八○年前後，

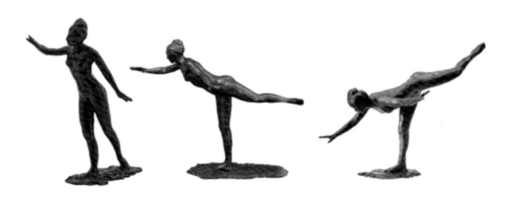

一八八一年第六次印象派大展中展出，展出當時已經由竇加親自設計，在雕塑的人體上穿上棉質舞裙，髮辮末梢也繫上了絲帶蝴蝶結。這樣處理雕塑，在石雕、木雕、或銅雕之外，加入不同材料，這也大大突破了歐洲傳統對雕塑固定的看法，讓傳統雕塑界震驚。藝術史上認為，這件作品觀念上極具突破性，可以算是第一件嘗試「複合媒材（mixed-media）」的作品。顯然竇加不一定想那麼多，真正的「創意」大多來自不經意的實驗和真誠的摸索，時時把「創意」掛在口頭上，為「創意」而「創意」，把「創意」當招搖的口號，通常多半沒有一點創意，恰好違反了真正創意的本質吧。

　　奧賽美術館保存有「十四歲小舞者」的雕塑翻銅原模，以及加上裙子髮帶之後的樣貌，兩件一起比較，可以看出竇加做做「複合媒材」的意圖。他關心的不是雕塑，而是舞者，關心一個十四歲少女在經過嚴格舞蹈訓練之後身體出現的特質——右腳的前伸外撇、兩腳之間的丁字步法、雙手後伸、脊椎的挺直、頭部上仰、腰部的線條緊實、腿的修長。竇加面對著人的身體，舞者的身體，觀察每一個細部，他不是要做一件「雕塑」，他要抓住一名舞者身體永恆的特質。這件作品極具代表性，一九二二年翻鑄成銅像之後，許多美術館都擁有一件，擺置在重要的位置，和竇加平面的繪畫中的舞者相呼應。

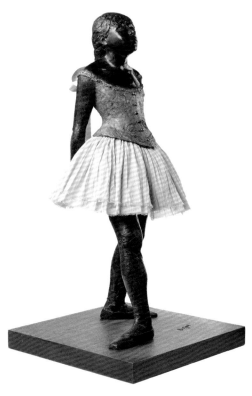

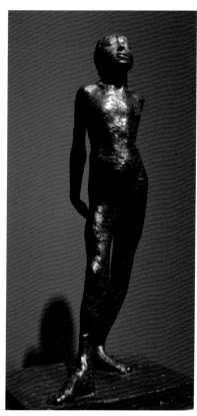

（左）**舞者動作銅雕**　1917
（中）**十四歲小舞者**
青銅　1921-22　亞洲大學現代美術館
（右）**十四歲小舞者原鑄模**
1880　奧賽美術館

安格爾　洛哲營救安吉莉卡
1819　巴黎羅浮宮

第十章 妓院與女性身體

　　二○一一至二○一二年，巴黎奧賽美術館和美國波士頓美術館聯合舉辦了竇加的「裸女系列」（Degas and the Nude）。 我是二○一二年春天，在巴黎奧賽美術館看到這個精采的展覽。

　　過去，零零散散看過竇加的裸女，其實已經注意到他在裸體女性系列作品很突出的特色。他與同時代許多畫家不同，對歐洲學院傳統的女性裸體主題有非常顛覆性的獨特表現。

　　歐洲藝術裡女性裸體傳統源遠流長，可以追溯到上古希臘維納斯一類雕塑或繪畫，有至少兩千年以上的歷史，歐洲美術始終離不開裸女主題。中古世紀，受到基督教的影響，裸女繪畫當然受到禁止，但一到十五世紀，文藝復興，不但重新開始恢復希臘歌頌維納斯的裸體畫傳統，像波提切利（Botticelli），畫出極具時代象徵意義的「維納斯誕生」，重新掀起歐洲女性裸體美學的追求。即使在基督教繪畫的主題中，也慢慢開始偷渡著對女性裸露肉體美的嚮往，威尼斯畫派的提香，就一方面畫維納斯橫躺的裸體，一方面在類似基督教聖女「瑪德蓮」（Madeleine）的圖像中，也大膽用近似裸體的方式處理女性身體。

　　經過巴洛克時代，女性裸體藝術，無論是繪畫或雕刻，都成為學院藝術的主流。十九世紀，新古典主義興起，在安格爾的畫裡，裸體女性的美，精緻華麗如瓷器一般，晶瑩剔透，刻意擺出優雅姿態，建立了學院美術中女性裸體的最高典範。

　　竇加曾經受教於安格爾，他最初的素描訓練也一定承襲這一學院傳統，畫裸體模特兒，裸體模特兒擺置固定的姿態，大多是極度唯美修飾到無瑕疵的女性身體。

　　竇加出身貴族，他身上具有極深厚的歐洲傳統人文素養，竇加又極早就在義大利學習古典藝術，臨摹文藝復興諸大師的作品。他對於古典人物肖像的高貴華美氣質，也都表現在他早期的家族人物肖像畫之中。

　　竇加在一八八○年代創作「青年斯巴達」的畫中也有裸體，裸體的少男少女，身體姿態也都還是遵循歐洲學院唯美的傳統。 一八六五年他在「中世紀戰爭」這張畫作裡處理了受凌虐殘害的女性身體，但基本上，雖然被綁縛，被殺害，被殘虐，那些女性的裸體，並不「難看」，無論肉體本身或姿態，都還使人可以連接到學院美術唯美的傳統。

　　如果從竇加的出身，竇加的人文教養，竇加的美學訓練來思考，一定很難理解他後來在女性裸體這一主題上發生的巨大變化。在女性裸體畫系列裡，他開創了完全不同於歐洲傳統美學的身體符號。

中世紀戰爭
1865　奧賽美術館

女性裸體的思考

　　這些赤裸的女性肉體，多在沐浴洗澡，在完全個人私密的空間，沒有外人會看見，她們不必顧忌他人的眼神，她們自由自在，擦拭清理身體各個部位。頸項、腋下、兩胯、腳趾、臀部、兩肋、膝彎，我們可以試著自己用手觸碰身體的每一個部位，這些動作，因為不是表演給他人看，不是擺出來的姿態，所以一點也不唯美，甚至極其不雅。例如，在沐浴中，蹲在地上，用毛巾清洗下陰或肛門的女性身體，大膽、粗野、鄙俗，真實到令人瞠目結舌的女性裸體，讓習慣享受女性裸體藝術唯美的群眾大吃一驚。

　　竇加最早一批裸體女性系列的作品，曾經在一八八六年最後一次印象派大展中展出，可以想像一般群眾所受到的震撼之大。

　　竇加在一八七八年前後，已經創作了一系列以「妓院」為主題的作品，畫中的女性裸體開始顛覆傳統，竇加顯然在思考：女性裸體一定「唯美」嗎？

夫人慶生

　　二〇一二年春天，我在巴黎奧賽美術館看竇加的「裸女系列（Degas and the Nude）」展覽。

　　現場展出一件收藏於畢卡索美術館的竇加作品「夫人慶生」，曾經是法國大文豪莫泊桑（Henri René Albert Guy de Maupassant）小說《泰莉亞之家》（*La Maison Tellier*）出版時的插圖。

　　莫泊桑經常出入妓院，也以妓院為題材創作了非常傑出的作品。《泰莉亞之家》描寫巴黎妓院，描寫一群妓女被老鴇帶到鄉下出遊，在曠野大自然中得到身體震撼，回到巴黎，她們還是要在妓院求生活，用肉體滿足嫖客。

　　莫泊桑創作這些妓院小說時，大約也正是竇加用繪畫表現妓女的同時。竇加熟悉莫泊桑的小說，也熟悉莫泊桑描述的巴黎妓院，他們，一個用文字，一個用圖像，提出了社會長期在道德壓抑下不敢面對的議題，都使歐洲的文化突破保守傳統，再往前走了一步。

　　莫泊桑的小說在一八八〇年出版，後來畫商伏拉（Ambroise Vollard）把竇加版畫配合莫泊桑小說在一九三三年出版，也使這一套竇加女性裸體的作品廣泛被大眾認識。

　　畢卡索顯然很喜歡竇加這一系列作品，也深受影響，很早就收藏了幾幅。

　　「夫人慶生」是妓院給老鴇過生日。畫面一群赤裸的妓女，脫得一絲不掛，只有腳上穿或藍色、或紅色、或條紋長襪，大約六、七名妓女，圍繞著一位像是妓院「老鴇」的女人，有人手上拿著要獻給她的花束，有人靠近，親吻她的臉龐。

　　這件作品裡赤裸的女性身體，已經不是學院美術裡來自模特兒唯美的身體，不是提供給畫家做素描的身體，不是擺出來的姿態，一般觀眾可能不習慣，但是這樣的女性身體如此真實，如此不造作，沒有一點虛偽做態，沒有一點修飾，或許才是女性身體在生活裡真實的面貌。

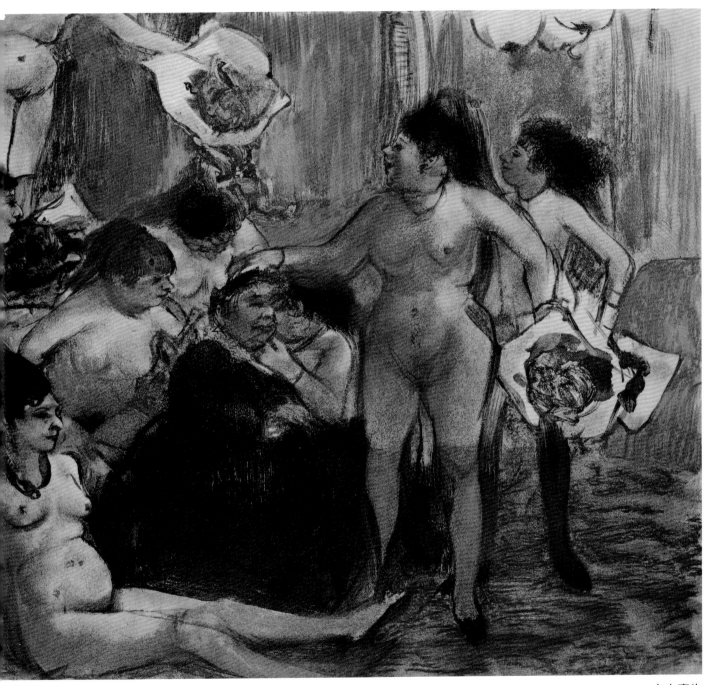

夫人慶生
1876-77 私人收藏

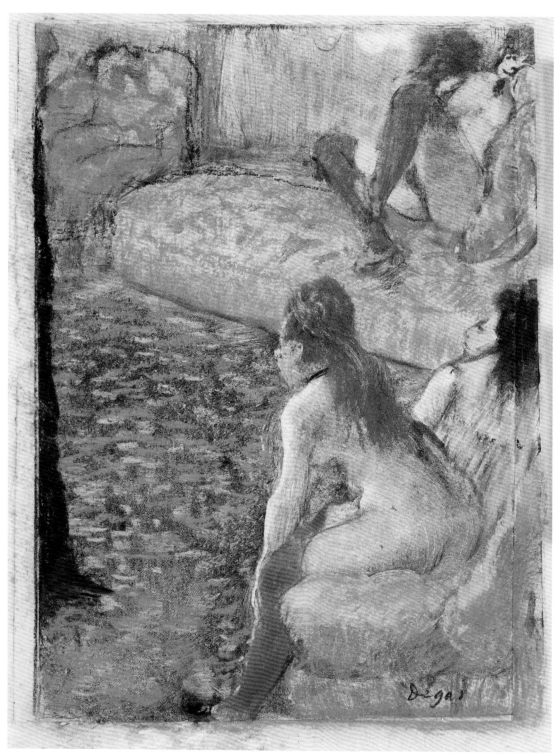

等待來客
1876-77　私人收藏

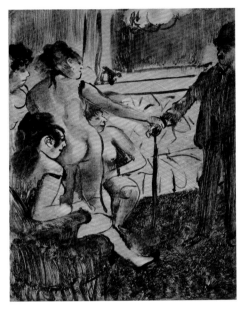 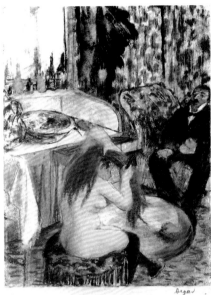

（左）**正經的客人**
1876-77　私人收藏

（右）**妓女與客人**
1877　私人收藏

　　女性身體回到了生活之中，不再是希臘神話裡的維納斯，不再虛幻地倘佯在美麗的波浪之上。這些肉體，就是妓女的肉體，這樣的肉體，是她們換取生活溫飽的工具。畫家似乎真實面對著社會一個角落的女性，她們真實存在，她們的身體滿足著都會男子的慾望，她們販賣自己的身體維生，她們或許比任何人更真切知道「赤裸身體」的意義是什麼？她們對於「赤裸」，也沒有任何虛浮幻想，沒有道德教條上的好或不好。她們似乎也已經習慣這樣的「赤裸」，每一天都這樣赤裸，赤裸的肉體，可以愉悅他人，也可以養活自己，她們如此坦然面對「赤裸肉體」。

　　竇加這件作品，揭開了歐洲學院美術女性裸體繪畫唯美傳統的假面，他要用這樣真實、深刻，不含偏見，沒有道德褒貶的眼睛，靜靜凝視面前這些叫做「妓女」的女性裸體。妓女的裸體，當然也是女性身體，因為男人需要，因為有人花錢購買，就有這樣的行業，就有女性提供她們的裸體，做這樣的買賣。

　　這些身體並不美觀，他們甚至有些儔俗，有一點疲倦，懶散躺在地上，彷彿她們在過度使用身體之後，在狂暴的淫慾過後，也如此感覺到自己身體存在的虛無性。

　　竇加在「妓院」這一系列主題中不斷逼使看畫的人思考，「女性身體」的真實意義究竟是什麼？

　　我們可以推測，竇加是在真正的妓院做他系列作品的探討，他面對這些妓女，了解她們的生活細節，與妓院老鴇的關係，與嫖客的關係，妓女與妓女之間的關係，竇加必須不含任何成見，用最冷靜的態度凝視眼前的一切。

　　長久以來，在人類的文化中，把性做為隱密的、汙穢的、不可告人的事物看待，長久以來，每一個社會普遍存在的娼妓問題，都被道德意識掩蓋著，

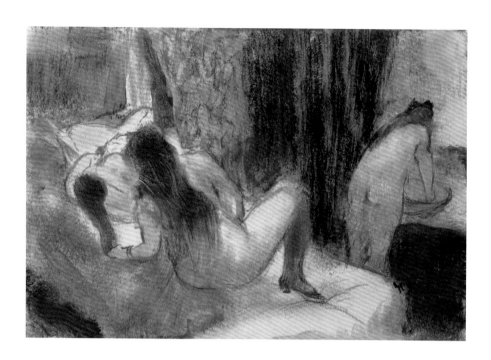

假裝視而不見,或者,用唯美修飾過的裸體藝術來美其名為「昇華」。然而在寶加的筆下,女性裸體的販賣這麼真實,寶加不想掩蓋這個事實,他甚至不想刻意美化修飾這些女性裸體僧俗、卑微、甚至難堪的部分。靠著裸體來取悅嫖客,滿足嫖客既飢渴又恐懼被知道的複雜心情,妓女們的身體絕不像神話裡的維納斯,沒有那麼優雅,沒有那麼高貴,沒有那麼驕寵。這些身體粗鄙、卑賤、廉價,要滿足各種嫖客的慾望,在街頭拉客,與嫖客討價還價,調情做愛,販賣身體,清洗身體穢物,這些,都如此真實。

這些身體,使寶加震動吧,出身於高貴的貴族富商世家,終身不娶,孤獨的寶加,對人充滿了潔癖,但是,什麼原因?寶加如此深沉地凝視著這些女性肉體,不斷觀察,不斷速寫,不斷記錄,創作出一件一件在當時甚至還無法公開展示的驚人畫作。

一八七七年同樣用妓院作主題的一件作品,畫面是一間妓院入口處的接待間,妓女閒坐,正等待嫖客上門。鵝黃色的兩張沙發,近景一張沙發上坐著兩名妓女,也都是赤裸一絲不掛,一位穿紅色長襪,身體向前傾,蹶起屁股,好像在等待嫖客上門,有點無聊發呆,她的臉龐其實一點也不「美觀」。遠處一張沙發上一名穿藍色長襪的妓女,躺臥沙發上,好像睏倦睡著了,兩條腿蹺在沙發上,露出沒有一點遮掩的下陰。

寶加是美學的革命者,他顛覆一個長久牢不可破的傳統,讓女性的身體有了新的解讀方式。他也不在意這些作品是否能被世俗接受,他只是忠實於自己。在二〇一一至二〇一二年的波士頓美術館和奧賽美術館的展覽,寶加的一系列裸女,有機會從世界各大美術館或私人收藏,集結在一起展出。因為作品如此完整,震撼了許多人,無論從美術、社會,甚至政治的歷史上來看,寶加女性私密身體的系列創作,都充滿了顛覆性與批判性。

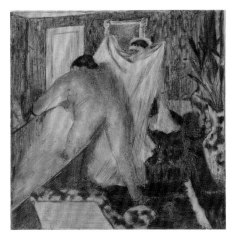

（左）**妓院**
1879　私人收藏
（中）**浴後**
1878　美國麻州克拉克藝術中心
（右）**抓背的妓女**
1881　丹佛美術館

　　竇加的妓院系列，包括這些妓女非常私密的生活細節：她們如何看到面容嚴肅害怕的嫖客，要主動出擊拉客；她們如何一派輕鬆在一名緊張嫖客面前沐浴、梳頭髮，如何蹲坐在水盆邊清洗自己的下體——這些作品，有些是紙上單色素描或版畫，有些加上了鮮豔的粉彩，使一個在大眾心目中原來好像很神祕的妓院場域，忽然變成了當代城市真實的生活場景。

　　妓院裡的特殊生態，或許震撼了竇加，竇加不只描寫妓女與嫖客，妓女與老鴇之間的關係，他還介入了妓女與妓女之間非常幽微的生活細節。有時候是彼此相擁而眠，彷彿尋找真正的身體溫暖，男性嫖客只是占有她們的肉體，購買他們的肉體，她們真正的溫暖安慰，反而來自同樣是妓女的姐妹。妓女們在床上相互愛撫、談心，彼此探視身體，竇加如此真實凝視著眼前的一切，使人不禁會問到：竇加如何可以進入女性如此私密的身體場域？竇加這一類畫作開風氣之先，影響到許多人，最明顯的像羅特列克、波納（Bonnard），像畢卡索、馬諦斯，都受他影響，二十世紀許多重要的女性身體記憶，都遵循竇加這一傳統一路發展下來了，強烈背叛了學院傳統。

女性身體的「私密記憶」

　　也許因為一八八〇年以前所做的妓院素描，讓竇加對女性身體的私密性有了創新性的突破，竇加後期的作品，裸體女性系列成為他最重要的創作主題。

　　這些裸體女性的身體，完全背叛了傳統歐洲學院美術唯美矯情的窠臼，大膽走向現實生活。

　　對於竇加而言，也一定意識到：不只是妓院女性的赤裸身體，有她們私密的記憶，一般生活裡的女性，每一個女性，不分貴賤貧富，都會有面對自己身體私密的機會。非常私密的時刻，在廁所、在浴室、在洗澡時、在抓癢時、在搓洗腳趾時、在梳頭時，竇加開始一系列表現女性身體的「私密記憶」。

　　所謂「私密」，是因為這些時刻都是自己一個人，在封閉的空間，確定不會有人窺探。

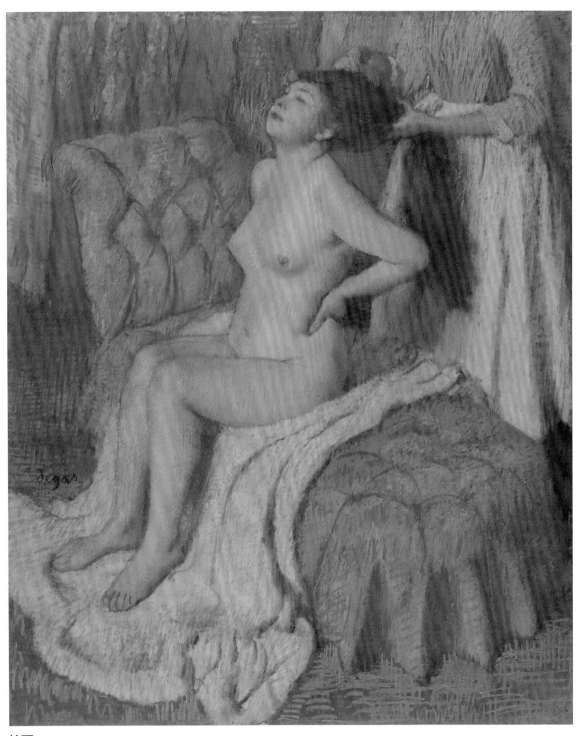

梳頭
1886-88　紐約大都會美術館

然而，竇加「看」到了，他靜靜凝視，速寫記錄，覺得那是女性身體多麼自在而美麗的時刻，無需擔心顧忌他人的「看」，顛覆了「女為悅己者容」的觀念，不再是學院美術教室擺出來的姿勢，不再為了別人的眼光而拘束，竇加讚嘆著：多麼真實自然的私密身體。

竇加一張一張畫著，年老的竇加，和年老的雷諾瓦一樣，都畫女性裸體，然而如此不同。雷諾瓦的後期女體充滿慾望，豐裕肥胖，都是飽滿的生命力，像是處處有老畫家貪婪、抑制不住的情慾與眷戀，然而竇加還是一貫著他的冷靜。他冷冷凝視著這些私密的女性身體，洗完澡，從浴缸裡跨出來，豐滿有一點肥胖養尊處優的身體，一腳跨出來，一腳還在浴池裡，旁邊女僕正準備好浴巾擦拭。這個主題竇加畫了很多次，從學院傳統來看，這不是一個「美觀」的動作，身體是背面，跨步動作也不雅觀，畫面不平衡，然而也許這正是竇加要捕捉的剎那吧。人的身體，不在乎他人，專注在一個動作裡，不為他人而計較姿態，這樣的身體，讓竇加迷戀。

一名女性，沐浴前後，赤裸著身體，好像背部癢，左手伸到背後抓撓，這樣的動作，不會在眾人面前做；因為教養禮貌，身體可能失去了一些本來存在的真實性，竇加一一想要找回來這身體私密時的真實。

竇加在紐約大都會美術館有一件很好的粉彩作品，題名「梳頭」，一八八六至八八年創作，畫面一位女性剛洗完澡，全身赤裸，正面坐在沙發上，後面一位女僕正用梳子為她梳長髮，頭髮向後拉，女子的身體也被梳子的力量向後拉，她雙手插在腰部，頭部後仰，彷彿在享受這樣放鬆的時刻。

竇加研究著女性身體裡私密的記憶，不只是視覺，在私密的沐浴空間，梳

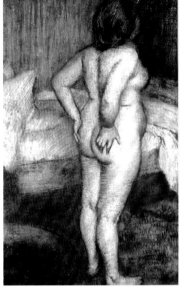

（上）**抓撓**
1886　普林斯頓大學收藏

（下）**沐浴**
1884　蘇格蘭格拉斯哥凱文葛羅夫美術館

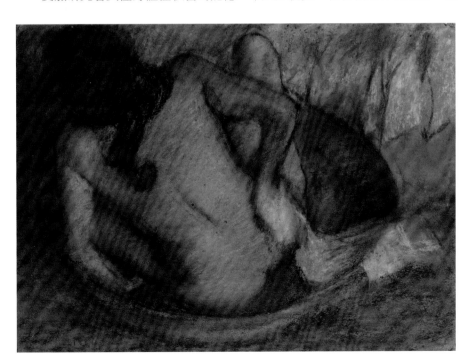

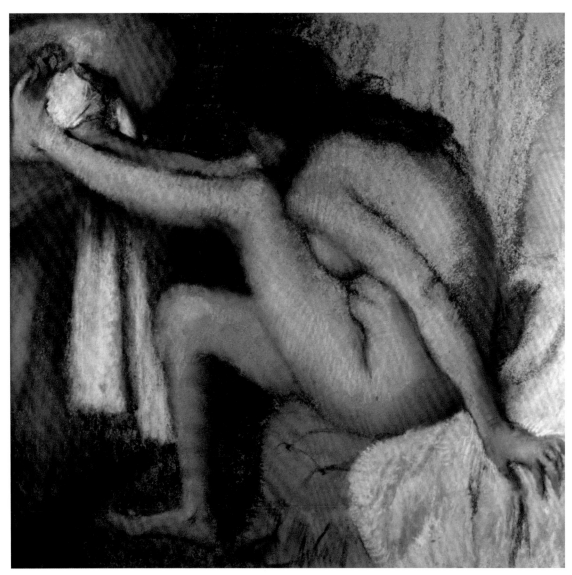

洗足女子

1886　紐約大都會美術館

子在頭髮上拉扯的力量，是微妙的觸覺，肥皂或香精的嗅覺記憶，水的溫度在皮膚上的記憶，水的迴流的聲音——竇加和畫中的人物彷彿一起經驗著身體感官這麼真切的記憶。

普林斯頓大學收藏一件女性粉彩裸體，一名豐滿的女性，背對畫面站立，雙手扶住自己得臀部，像是按摩，也像是片刻發呆。我們看不到表情，然而那身體裡彷彿說著非常真實動人的故事，平凡生活裡的故事，日復一日的故事，並不美觀，沒有人可以分享，然而卻是真正自己身體裡最可貴的私密記憶。

坐在水盆裡擦拭臀股尾尻部位的女性裸體；坐著，高舉左腳，用右手伸長擦腳趾頭的動作，這幾件粉彩，都讓人停留、思考，竇加如何尋找到這樣的題材？如何說服對方讓他看這樣的動作？這麼私密的人體動作，一個畫家如何參與？一連串的追問，可能會突顯出竇加最後晚年對身體美學的驚人革命吧。

這一系列女性沐浴的身體描寫，素描或粉彩，可以快速記錄，竇加一直持續到他晚年。七十歲前後，他視覺嚴重退化，然而留下來的炭筆速寫仍然精準活潑，可以放在現代最前衛的作品中而不遜色。一件一九〇五年創作的「沐浴」，現藏休斯頓美術館，表現沐浴後女子濾乾頭髮上的水，身體微微傾側，左手抓頭髮，右手拿毛巾擦拭，竇加的裸體動作已經擺脫了所有歐洲學院美術傳統僵化的禁錮，他讓人體徹底回到現實，回到真實的生活之中。

竇加晚年也一樣用石膏黏土捏塑很多女性沐浴的裸體，和他的芭蕾系列一樣，和他的馬一樣，他還是用系列研究的態度，做同一個動作不同面向的立體觀察，這些立體雕塑，如果能和他的平面繪畫一起比對，更可以認識到他的用心所在。

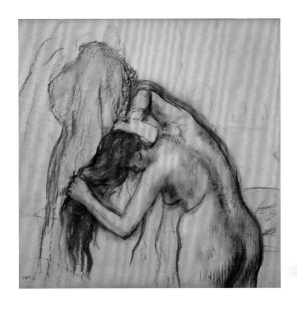
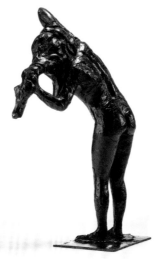

（左）**沐浴**
1905　休士頓美術館
（右）**梳妝的女子**
青銅　1921-22　亞洲大學現代美術館

文化趨勢 022

破解竇加
凝視繁華的孤寂者
EDGAR DEGAS Rediscovered by Chiang Hsun

作者— 蔣勳

文化趨勢總編輯／陳怡蓁
執行主編 — 項秋萍（特約）
責任編輯 — 賴仕豪
美術指導 — 張治倫（特約）
美術編輯 — 張治倫工作室 大田文創製作 林家敏 廖得妤（特約）
圖片來源 — corbis/達志影像提供
　　【頁23、頁30/31、頁32、頁36、頁41、頁69（上中）、頁88、頁98、頁101（下）、頁106、頁107、
　　頁117、頁119（左）、頁124】
　　bridgemanimages/東方IC提供
　　【頁80/RMN/Imaginechina、頁84/RMN/Imaginechina、頁86/Bridgeman/Imaginechina
　　頁118/Bridgeman/Imaginechina、頁120/Bridgeman/Imaginechina、
　　頁123（下）/Bridgeman/Imaginechina】
　　亞洲大學現代美術館提供
　　【頁58（左）（右）、頁61（左）、頁113（左）、頁125（右）】
　　攝影 — Julie Hsiang

出版者 — 遠見天下文化出版股份有限公司
創辦人 — 高希均、王力行
遠見・天下文化・事業群 董事長 — 高希均
事業群發行人／CEO — 王力行
出版事業部副社長／總編輯 — 許耀雲
出版事業部副社長／總經理 — 林天來
版權部協理 — 張紫蘭
法律顧問 — 理律法律事務所陳長文律師
著作權顧問 — 魏啟翔律師
社址 — 台北市104松江路93巷1號2樓

讀者服務專線 —（02）2662-0012 ｜ 傳真 —（02）2662-0007, 2662-0009
電子信箱 — cwpc@cwgv.com.tw
直接郵撥帳號 — 1326703-6號 遠見天下文化出版股份有限公司

製版廠—東豪印刷事業有限公司
印刷廠—立龍藝術印刷股份有限公司
裝訂廠—精益裝訂股份有限公司
登記證—局版台業字第2517號
總經銷—大和書報圖書股份有限公司 電話／（02）8990-2588
出版日期—2014/10/23 第一版第一次印行

定價— NT$550
精裝版 ISBN 978-986-320-587-6
書號 — CT022
天下文化書坊 — www.bookzone.com.tw

國家圖書館出版品預行編目(CIP)資料

破解竇加—凝視繁華的孤寂者/ 蔣勳作.
-- 第一版. -- 臺北市：遠見天下文化, 2014.10
面； 公分. -- (文化趨勢；22)
ISBN 978-986-320-587-6(精裝)

1.竇加(Degas, Edgar, 1834-1917)
2.畫家 3.傳記 4.畫論 5.法國

940.9942　　　　　　　　　103020298